U0003125

日系設計師的 CMYK

色彩搭配辭典

COLOR DICTIONARY
MIKI ARAI

367 種優雅繽紛的傳統色，
創造獨特風格的實用色彩指南

作者——**新井美樹**　譯者——**陳心慧**

前言

我們居住的世界裡充滿各式各樣的顏色。自然界的天空、土壤、水、火、綠色植物、花朵，以及所有動物，全都有不同的顏色。人們分辨並享受各種顏色、感受顏色的意義、寄情於顏色、為顏色取名字，同時也試著重現不同的顏色。顏色名稱的由來、染料和顏料等色料的歷史，不同時代和地區形成不同的色彩文化等，所有的顏色背後都有一段「故事」。

世界上究竟有多少種顏色呢？現在利用數位處理，藉由改變記號和數值，可以創造出數千萬種以上的顏色。然而，顏色屬於類比，擁有無限的連續性，並不可數。

據說人類能夠分辨的顏色最多是一百萬色，但對於顏色的分辨和感受有很大的個人差異。為了取得共識，人們為顏色取名字。然而，即使是同樣的顏色，看在每一個人的眼裡也不盡相同，因此即使是同樣的顏色名稱，每一個人腦海裡浮現的顏色依舊各不相同。與其他顏色的搭配和

ENTER

平衡也會讓顏色看起來不同，色彩也會因為光線量和質感而改變。

本書列舉日常和慣用的顏色名稱、日本和歐美各國傳統的顏色名稱等共三百六十七種，搭配顏色樣本，介紹名稱的由來和歷史。如前所述，顏色名稱並不是用來識別或定義色彩，無法連質感和光澤都精準呈現。當中有些古老的色名，已經無法得知原本的顏色為何，也有些顏色根據資料不同而有不同的名稱和色彩呈現，只能靠推測和想像試著重現。標記的ＣＭＹＫ數值是為了印刷上的方便，僅供參考。

色彩的感覺具有流動性，根據時代、文化、個人而有所不同，這種模糊反而是一種樂趣。美麗的顏色、美麗的名稱，以及各自不同的美麗故事，希望各位用自己的感受細細品味。

CONTENTS

201
黑&白
BLACK & WHITE

169
褐
BROWN

149
紫
PURPLE

用來重現色彩的三原色 CMY

減法混色

藉由混合「色料三原色」之青（C）、洋紅（M）、黃（Y）三色，重現色彩。隨著顏色的堆疊，色彩會越來越暗濁，三色全部加在一起就變成黑色。彩色印刷或相片印刷就是使用這個方式重現色彩。事實上，僅混合這三種顏色不會真的變成黑色，而是暗褐色，因此油墨印刷會加入黑色，使用 CMYK 四色。為了避免與藍色的「B」混淆，因此使用字母「K」標示。這個「K」代表的不是日文的「Kuro」（黑），而是「Key plate」。減法混色是光線吸收反射所呈現的顏色。

用來重現色彩的 三原色 RGB

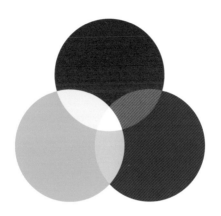

加法混色

藉由混合「色光三原色」之紅（R）、綠（G）、藍（B）三色的光源能量，重現各種色彩。隨著顏色的堆疊會越來越明亮，三色全部加在一起就會變成白色。電視和電腦的顯示器、手機螢幕、聚光燈等所看到的顏色，就是藉由加法混色的方式發光發色。現在許多顯示器的 RGB 各有 256 個階調，藉由不同的組合，可以呈現 1667 萬 7216 種顏色。加法混色是光線穿透所呈現的顏色。

分辨顏色的三個屬性

色相

指的是紅、黃、綠、藍等，賦予顏色特徵的色調。如果有
規律地改變色相，則會形成完全連續的色相環。位於相反
位置的兩個顏色稱為「補色」。

明度

根據色相分類的顏色，會因為明暗而進一步變化。由於
白、黑、灰沒有色相的特徵，因此被稱作無彩色，僅根據
明暗分類。

彩度

擁有色相特徵的有彩色，也會根據鮮豔程度分類。

（暗）　　明度　　（明）

（低）　　彩度　　（高）

色相環

（補色）

顏色名稱的種類

基本色彩用語

白、黑、紅、黃、綠、藍是人類能夠感知的主要六色。無論是哪一個民族或文化都有相同的共識，也各有代表這六種顏色的字彙。基本六色加上紫色，這七色是日本的基本色彩用語。

基本色名

無彩色三色（白、灰、黑）和有彩色十色（基本的紅、黃、綠、藍、紫，加上黃紅、黃綠、藍綠、藍紫、紅紫），共十三色。

系統色名

十三種基本色名加上明度（明、暗）、色相（帶紅色調、帶黃色調、帶綠色調、帶藍色調、帶紫色調等）、彩度（鮮、濁、深、淺等）修飾語，用來表現色彩的差異。

固有色名

普通名詞加上「色」，有無數種這樣的色名，例如桃色、天空色等，分別代表桃子、天空本身的顏色。

CHAPTER.1

RED

紅

紅色是加法混色（RGB）的三原色之一，是緋、鮮
紅、朱色等顏色的總稱。日文寫作「赤」，語源是
「明」。黑的語源是「暗」，兩者的色名可說是源自
光線的明暗。不僅是日文，也是許多語言當中最古老
的色名。紅色是暖色的代表，屬於興奮色或前進色，
是具有訴求力的醒目顏色。代表「陽」、「能量」、「力
量」、「戰鬥」、「革命」、「血」、「愛」、「熱情」、「肉
慾」等，是所有顏色當中擁有最多象徵意義的顏色。

No. 001

No. 001
C 10 / M 100 / Y 60 / K 5

紅色

（べにいろ）

這是萃取自菊花科一年生草本植物紅花的色素顏色，屬於帶紫色調的鮮紅色。紅花的產地包括衣索比亞和阿富汗等地，世界各地自古以來就有栽種紅花。紅花經由絲路來到日本，自奈良時代起，就被用來當作化妝時使用的紅色。

No. 002

No. 002
C 15 / M 100 / Y 75 / K 10

紅

（くれない）

這是用紅花染成的紅色，與No.001的顏色幾乎相同，但由於在染衣服的時候會先將衣服染成黃色打底，因此屬於帶些微黃色調的暗沉色。「くれない」（Kurenai）是從「吳」（Kure）「藍」（Ai）變音而來，指的是從中國傳來的藍色，也是名稱的起源。

015

深紅、真紅

（しんこう・しんく）

代表「真正的紅色」，屬於暗沉的濃郁紅色，又被稱作「濃紅」（こきくれない）。這是用紅花的花瓣染出的顏色，用茜或蘇枋染成的紅色稱作「似紅」（にせべに）或「紛紅」（まがいべに）。

No. 005

No. 006

No. 004

No. 003

WINE

WINE

薄紅

（うすべに・
うすくれない）

淺紅色。又稱「薄色」（う
すいろ）。這個色名通常是
指用紫草染成的淺紫色，但
僅用紅花染成的淺紅色，也
會使用這個名稱。

退紅、褪紅

（たいこう）

紅花染成的淺色。一般而
言，指的是比薄紅更暗淡的
顏色。「退」就是「減少」
的意思，指的是有如經過洗
滌褪去的顏色。在日本平安
時代，由於紅花非常珍稀且
昂貴，因此紅色被列為禁
色，但如果是這等程度的紅
色，則被允許使用。

唐紅、韓紅

（からくれない）

紅花染成的濃郁色，屬於特
別鮮豔的紅色。由於紅花原
料昂貴，因此「紅」在過去
是非常高貴的顏色。來自唐
（中國）或韓的鮮豔紅色受
到讚賞，因此得名。

紅梅色

（こうばいいろ）

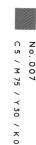

No. 007
C 5 / M 75 / Y 30 / K 0

像梅花一般的紅色，是帶黃色調的濃郁粉紅色。這個顏色作為早春的象徵色，出現在許多文獻當中，「濃紅梅」（こきこうばい）、「中紅梅」（なかこうばい）、「薄紅梅」（うすこうばい）等，種類豐富。

一斤染

（いっこんぞめ）

No. 008
C 0 / M 15 / Y 10 / K 0

由於是用一斤的紅花染一匹絹帛，因此顏色很淺，屬於帶有些許黃色調的淡粉紅色。一斤染自古以來就是十二單（譯註：日本女性貴族最正式的傳統服飾，疊穿多件衣服）「襲色目」（かさねのいろめ，譯註：疊穿和服時的多種顏色搭配。不同顏色搭配有不同的名稱）會使用的顏色，地位沒有那麼高的官員也被允許使用這個顏色。

今樣色

（いまよういろ）

No. 009
C 10 / M 80 / Y 45 / K 5

「今樣色」的意思是當今流行的紅花染顏色。換句話說，也就是平安時代的「流行色」。有一說是淡粉紅色，也有一說是深紫紅色，雖然眾說紛紜，但一般而言，指的是比紅梅色更深一點的顏色。

No.007 - A
C 10 / M 85 / Y 40 / K 5

濃紅梅

No.007 - B
C 5 / M 75 / Y 30 / K 0

中紅梅

No.007 - C
C 0 / M 40 / Y 20 / K 0

薄紅梅

No. 010
C0 / M100 / Y60 / K30

茜色

（あかねいろ）

使用廣布在東南亞的茜草科多年生蔓性植物茜草，萃取茜草根部製成染料，染成的顏色就是茜色，屬於帶黃色調和黑色調的深紅色。茜色與靛藍色並列，在日本的歷史悠久，「茜」的語源是「赤根」（譯註：日文發音相同）。西洋自古以來就會用茜草染色。

No. 010

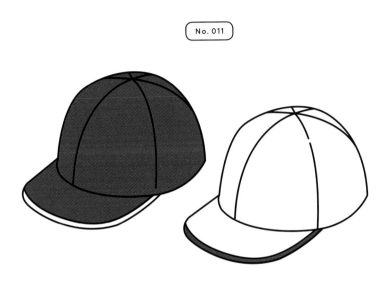

緋色

（ひいろ）

No. 011
C 5 / M 95 / Y 100 / K 0

茜染而成的顏色，屬於帶有些微黃色調的鮮豔紅色。這是自平安時代起就有的古老色名，「緋」的日文原本唸作「Ake」，由來是「紅」的語源「明」（Aka、Ake），形容光線的明暗。據說「緋色」的唸法「Hiiro」源自「火」。

深緋

（こきひ・ふかひ）

No. 012
C 20 / M 95 / Y 90 / K 40

深的緋色。用茜根和紫根交又染色而成，屬於帶有紫色調的紅色。平安時代的法令集《延喜式》規定深緋是身居高位者才能使用的服飾顏色，地位僅次於紫色。深緋的日文又可唸作「Kokiake」（こきあけ），是自飛鳥時代就有的古老色名。

淺緋

（うすあけ・あさひ）

No. 013
C 0 / M 80 / Y 50 / K 15

用茜草染成的淺緋色，又被稱作「緋褪色」（ひざめいろ）。《延喜式》認定淺緋是次於深緋的服飾顏色。由於日文的「情思」（思ひ，讀作「omohi」）的「hi」讓人聯想到「火」、「緋」的發音，因此「緋色」被認為是表達熱切情思的顏色，受到歌詠。

猩猩緋

（しょうじょうひ）

No. 014
C 5 / M 90 / Y 95 / K 0

屬於帶有鮮黃色調的紅色。關於名稱由來，有一說是因為這是用猩猩（中國古代傳說中的異獸）的血染成的顏色，因此得名。也有一說是源自能劇《猩猩》裝束的顏色，眾說紛紜。據說日本戰國時代的武將非常喜歡這個顏色，因此會穿著這個顏色的陣羽織（譯註：穿在鎧甲外面的背心）。

No. 013

No. 012

No. 014

No. 015

C 50 / M 90 / Y 60 / K 0

蘇枋

（すおう）

這是煎煮豆科蘇芳木的樹皮提取染液，再用灰汁媒染而成的顏色，屬於帶紫色調的暗紅色。也會寫作「蘇芳」、「蘇方」、「朱枋」。奈良時代傳入日本，代替昂貴的紅花和紫草，非常普及。

蘇枋染成的淺色稱作「薄蘇枋」（うすすおう）或「淺蘇枋」（あさすおう）。

No. 015 - A

C 25 / M 75 / Y 30 / K 0

薄蘇枋、淺蘇枋

No. 015

No. 015 - A

No. 016
C 35 / M 100 / Y 75 / K 10

臙脂、燕脂

（えんじ）

屬於帶深紫色調的紅色。顏色名稱由來自中國古代燕國的鮮紅色染料，但無法確定是什麼顏色。日本沒有這個顏色的傳統稱呼，明治時代以人工染料染出鮮豔的紅色，被當作流行色而風靡一時，顏色名稱也逐漸固定。

No. 017
C 0 / M 60 / Y 55 / K 0

東雲色、曙色

（しののめいろ・
あけぼのいろ）

天剛要亮時東方天空的顏色，屬於淡淡的黃紅色。江戶時代起，逐漸出現除了傳統染色名稱或以身邊花草命名之外的顏色名稱，想必是因為染色技術的提升，更能染出差異細微的各種顏色。

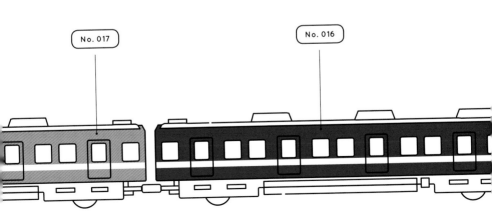

No. 017

No. 016

朱色

（しゅいろ）

屬於偏黃色調的明亮鮮紅色。

以硫化汞為主要成分的紅色顏料「硃砂」，是古老的色名。

朱色是中國陰陽五行說中的五正色之一，在古代是象徵權威的顏色。日本的鳥居和印泥等使用的就是朱色，是大家非常熟悉的顏色。然而，直到昭和初期才用「朱」字代表這個顏色。

赭、朱、赭土

（そお・そおに・そぼに）

指的是以氧化鐵為主要成分的紅土，屬於暗沉的黃紅色。鍛燒紅土提煉顏料。將紅土的顏色稱作「赭土」（そぼに）的歷史悠久，日本最古老的歷史書《古事記》當中就是寫作赭土。

真赭、真朱

（まそお）

代表「真正的赭」，指的是從中國辰州產的辰砂提煉出的天然顏料。然而，原本的意思到後來變得不可考，有著各種不同的推論。雖然被認為是朱色帶紫色調的暗色，但無法確切知道是否正確。

No. 021
No. 019
No. 018
No. 021 - B
No. 021 - A
No. 020

■ No. 021
C 0 / M 85 / Y 90 / K 0

銀朱

（ぎんしゅ）

相較於天然的朱色被稱為「真朱」，銀朱指的是以硫磺和汞提煉出的人工朱色。朱墨和印泥是鍛燒汞製成。好像是經過清洗般，帶黃色調的淺朱色稱作「洗朱」（あらいしゅ），用帶黑色調的朱色漆塗成的紅色稱作「潤朱」（うるみしゅ）。

洗朱

■ No. 021 - A
C 0 / M 70 / Y 75 / K 0

潤朱

■ No. 021 - B
C 5 / M 85 / Y 90 / K 20

No. 022

C 25 / M 75 / Y 85 / K 0

代赭色

（たいしゃいろ）

屬於暗沉的帶黃色調紅色。代赭指的是使用中國山西省代州產、富含赤鐵礦的土所提煉出的紅色顏料。現在則是用氧化鐵人工提煉，但仍保留這個色名。這也是日本畫和墨彩畫經常使用的顏料。

No. 023

No. 022

No. 023
C 25 / M 85 / Y 90 / K 25

弁柄色、紅殼色

（べんがらいろ）

屬於帶暗黃色調的紅色。使用印度孟加拉出產的顏料染成的顏色，顏色名稱由來自葡萄牙文的「孟加拉」（譯註：發音「Bengala」寫成日文就是「弁柄」）。江戶時代流行的弁柄條紋織物是用絲經棉緯交織而成的外來布料，但顏色不一定是紅色。

028

赤丹、鉛丹、丹色

（あかに・えんたん・にいろ）

「赤丹」指的是紅土和紅色顏料，「鉛丹」是加了硫磺和硝石合煉而成的氧化鉛的顏色。

「丹色」可以是所有紅色的總稱，顏色屬於朱色帶一點褐色調。直到現在，鉛丹還是被當作陶瓷器的釉藥或防鏽的塗料使用。

No. 025

No. 024

黃丹

（おうに・おうたん）

從顏色名稱可以看出這是同時帶黃和丹（紅）色的顏色，屬於深橘色。這是皇太子袍專用的顏色，僅次於天皇的黃櫨染御袍，被列為禁色。《延喜式》記載，黃丹色是用支子和紅花染成，直到現在，皇太子的禮服還是會用這個顏色。

No. 026

海老色、蝦色、葡萄色

（えびいろ）

No.026
C 35 / M 80 / Y 50 / K 60

這是葡萄葛果實成熟的顏色，屬於暗沉的茶紅色。葡萄葛是古代所有葡萄科植物的總稱，接近山葡萄果實的顏色。到了近代，名稱與伊勢龍蝦殼的顏色搞混，因此也被冠上海老或蝦的字眼。

No. 027

海老茶、蝦茶、葡萄茶

（えびちゃ）

No. 027
C 40 / M 90 / Y 100 / K 65

屬於帶暗紅色調的褐色。明治三〇年代（一八九七年），女學生和女性教員開始身穿這個顏色的袴（譯註：和式下著的一種），有人將她們比擬平安時代的才女紫式部，稱作「葡萄茶式部」。

櫻色

（さくらいろ）

櫻花的顏色。屬於帶有些微紫色調的淡紅色。這是用紅花染成的淡色。會用這個顏色形容此許泛紅的臉或肌膚。英文色名「櫻桃色」（Cherry）或「櫻桃粉」（Cherry Pink），指的不是櫻花的顏色，而是櫻桃表皮的顏色。

桃色

（ももいろ）

桃花的顏色，屬於帶黃色調的粉紅色。在古代指的是用桃花染成的顏色。現在會用桃色形容與性相關的事情，但這是日本獨特的現象，在中國，「桃」被認為擁有驅魔的力量，象徵長壽。

石竹色

（せきちくいろ）

這是石竹科多年生草石竹花的顏色，屬於帶少許紫色調的粉紅色。石竹是秋天七草之一。在英文中，粉紅色（Pink）被定義為石竹科石竹屬植物花朵的顏色總稱。

粉紅色

No.028 - A
C 0 / M 100 / Y 85 / K 30
櫻桃色

No.028 - B
C 0 / M 80 / Y 10 / K 0
櫻桃粉

No.028 - A

No.028

No.030 - A

No.030

No.028 - B

牡丹色

（ぼたんいろ）

No. 031
C 15 / M 80 / Y 0 / K 0

如芍藥科落葉小灌木牡丹花一般鮮豔的紫紅色。平安時代有名為牡丹的襲色目，但作為顏色名稱的牡丹色是明治時期以後，使用進口的化學染料所染出的新色。

躑躅色

（つつじいろ）

No. 032
C 5 / M 95 / Y 15 / K 0

如杜鵑花科落葉灌木躑躅花一般鮮豔帶紫色色調的深粉紅色。日本傳統色名裡沒有躑躅色，躑躅是春天的襲色目。「西洋杜鵑」（Azalea）是更明亮且更接近粉紅色的顏色。

西洋杜鵑

No. 032 - A
C 0 / M 85 / Y 15 / K 0

No. 033

No. 033
C 15 / M 90 / Y 30 / K 0

玫瑰色、濱茄子色

（まいかいいろ・
はまなすいろ）

這是薔薇科落葉灌木原種玫瑰花（譯註：日文又寫作「濱茄子」）的顏色，屬於帶鮮豔紫色調的濃郁粉色。這並不是自古以來的傳統色名，而是到了明治初期，日本文部省刊行的顏色圖表將使用提煉自原種玫瑰根部的染料所染成的顏色稱作玫瑰色。

No. 034
C 0 / M 45 / Y 40 / K 5

朱華色、唐棣色

（はねずいろ）

這是薔薇科小灌木唐棣花的顏色，屬於帶黃色調的淺橘色。「唐棣」是庭梅的古代名稱，《萬葉集》當中也可以看到其名。據說也是石榴花的古代名稱。在平安時代，由於這個顏色與皇太子袍專用的黃丹色相近，因此被列為禁色。

鴇色、朱鷺色

（ときいろ）

這是鸛科鳥類朱鷺（鴇）在飛翔時，發翔羽和尾羽展現的顏色，屬於帶淺黃色調的粉色。由於直到江戶時代為止，朱鷺是隨處可見的鳥類，因此這是許多人都看過的顏色。日本古代沒有使用生物為顏色命名，直到江戶時代，才開始用身邊的動物當作顏色名稱使用。

No. 035

SHOP

TOBACCO

珊瑚色、珊瑚珠色

（さんごいろ・
さんごじゅいろ）

紅珊瑚的顏色，屬於帶黃色調和黑色調的深紅色。日本自古以來就認為紅珊瑚是有價值的珠寶，切磨後當作髮簪等珍貴的裝飾品使用。現在一般聽到珊瑚色，大多會聯想到「珊瑚粉紅」（Coral Pink）。

No. 036

MOTEL
Coral

MOTEL

柿色

（かきいろ）

No.037-A

No.037-B

No.037

柿子的顏色，屬於偏黃色調的亮紅色，也有人說是類似柿澀液（譯註：日本的傳統塗料。柿子壓碎過濾，經過發酵沉澱後浮在上層的澄澈液體就是柿澀）的茶紅色。淺柿色被稱作「洗柿」（あらいがき）或「晒柿」（しゃれがき），代表有如經過清洗或日晒的柿子顏色。紙塗上柿澀液，乾了之後呈現的暗沉深黃紅色稱作「澀紙色」（しぶかみいろ）。

■ No.037-A
C0 / M60 / Y55 / K5

洗柿、晒柿

■ No.037-B
C15 / M55 / Y60 / K50

澀紙色

小豆色

（あずきいろ）

No. 038

C 0 / M 75 / Y 50 / K 55

豇豆屬一年生草本植物紅豆（小豆）的顏色，屬於帶暗黃色調的暗紅色。《古事記》當中也有關於這個顏色名稱的記述。紅色被認為是可以袪病，日本習慣在冬至的時候吃紅豆粥，準備迎接寒冷的冬天。

滅赤

（けしあか）

No. 039

C 40 / M 60 / Y 40 / K 30

帶灰色調的紅色。有許多將彩度低的顏色加上「錆」（鏽）、「鈍」、「滅」等形容詞的傳統色名。使用「滅」字代表本來的顏色幾乎消失殆盡。

No. 038

No. 039

胭脂紅

（Crimson・Carmine）

帶些微藍色調的濃郁亮紅色，色名源自拉丁語「Carminus」。兩者皆是以提煉自介殼蟲的色素為原料。

「Crimson」是用原產於中南美的胭脂蟲，而「Carmine」則是用棲息於地中海沿岸的絳蚧染成。

猩紅

（Scarlet）

閃閃發光的鮮紅色。這是十至十一世紀起就廣為人知的古老色名，被認為是象徵樞機職的高貴顏色，但另一方面也是象徵通姦和淫婦等罪的詞彙。日文翻譯成「緋色」，但這裡指的不是用茜草染成的顏色，而是從貝殼蟲提煉、帶黃色調的紅色。

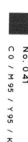

樞機紅

（Cardinal）

樞機（cardinal）是天主教會中僅次於教皇的職務，這個顏色就是樞機戴的帽子和身穿的禮服會使用的紅色。樞機戴的帽子稱作「猩紅帽」（scarlet hat），作為地位的象徵，但作為顏色名稱，「猩紅」和「樞機紅」是不同的顏色。

No. 040

No. 041

NOTE
BOOK

NOTE
BOOK

No. 042

焰紅

（Fire Red）

No.043
C0 / M85 / Y90 / K0

火焰一般的紅色。屬於帶黃色調、接近橘色的紅色。由於染料或顏料無法複製火焰的顏色，因此這是人們印象中火焰燃燒時的顏色，代表能量和具有生命力的光芒。在日本，「緋色」的語源被認為是「火色」，但色調與這個顏色不同。

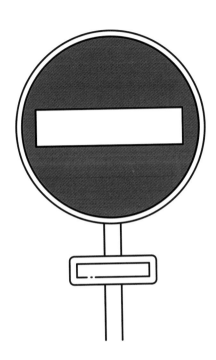

号誌紅

（Signal Red）

No.044
C0 / M95 / Y70 / K0

紅燈使用的顏色，屬於彩度高的鮮豔紅色。一九○二年之後，因應工業革命開始需要管理交通，英文於是出現了這個顏色名稱。由於擁有一眼就能被辨識的特性，因此在遠處就需要被看見的東西會優先使用紅色。

No. 046

No. 045

洋茜紅

（Madder Red）

使用地中海沿岸生產的西洋茜草染成的紅色。古代羅馬和拜占庭時代起受到人們的喜愛，紅色於是成為庶民也能接近的顏色。藉由調整媒染劑的種類和用量，可以染出洋茜棕（Madder Brown）或洋茜紫（Madder Purple）等微妙的顏色變化。

土耳其紅

（Turkey Red）

這是使用特別鮮豔的茜草染出的顏色，是不帶紫色調的濃郁紅色。顏色名稱由來自土耳其人戴的帽子。經由印度傳入土耳其的東洋茜草色素，以石灰和鋁化合物為媒染劑染成，又被稱作「東方紅」（Oriental Red）。

龐貝紅

（Pompeian Red）

No. 047
C 15 / M 90 / Y 85 / K 5

「神祕別墅」（Villa dei Misteri）是從義大利龐貝古城挖掘出來的貴族宅邸，而「龐貝紅」指的就是牆上壁畫所使用的顏色。大量使用高價貴重的硃砂。從修復完成的濕壁畫當中挑選顏色特別鮮明的紅，於一八八二年命名為「龐貝紅」。

氧化鐵紅、印第安紅、威尼斯紅

（Oxide Red・Indian Red・Venetian Red）

No. 048
C 0 / M 75 / Y 50 / K 55

氧化鐵的茶紅色。氧化鐵是人類最古老的礦物性顏料，舊石器時代的洞窟壁畫也有使用。中世紀的海洋國家威尼斯從各地收集顏色的原料，尤其是原產於印度的氧化鐵受到文藝復興時期畫家們的青睞，被稱作「威尼斯紅」（Rosso Veneziano）。

No. 047

No. 049
C 0 / M 85 / Y 85 / K 0

朱紅

（Vermilion）

硫化汞所提煉出的人工顏料，屬於朱色。比日本的朱色，這個顏色帶些微的黃色調。九世紀的煉金術師從汞和硫磺當中提煉出礦物顏料，十六世紀使用比硫化汞更便宜的物質提煉製造。

No. 049

No. 052

No. 051

No. 050

No. 050
C 10 / M 90 / Y 95 / K 0

罌粟紅

（Poppy Red．
Coquelicot）

罌粟花般鮮豔帶黃色調的紅色。罌粟花是歐洲農田間隨處可見的野花，法國人尤其喜歡這個顏色。在日本，由於罌粟花薄薄的花瓣細緻又妖豔，讓人聯想到中國古代的美女，因此罌粟花又被稱作「虞美人草」。

No. 051
C 0 / M 80 / Y 35 / K 5

山茶花紅

（Camellia）

山茶屬常綠灌木山茶花的顏色，屬於偏紅的鮮豔深粉紅色。原產自東洋的山茶花於十七世紀傳到歐洲，十九世紀後半因為大仲馬的小說《茶花女》，成為廣受喜愛的花，進而成為顏色名稱。不過，日本傳統中沒有「山茶花」（椿色）這個顏色名稱。

No. 052
C 5 / M 45 / Y 10 / K 0

蓮花粉

（Lotus Pink）

如蓮花科多年生草本植物蓮花般帶黃色調和紫色調的粉紅色。蓮是最古老的植物之一，蓮花在佛教被認為是聖潔之物，在古埃及也被當作是復活的象徵，受到尊崇。

薔薇紅

No.053
C0 / M95 / Y40 / K0

（Rose Red）

紅色薔薇的顏色，屬於帶有些微紫色調、明亮且鮮豔的紅色。日文「薔薇色」並非指特定的顏色，而是指紅潤的肌膚或用來形容充滿光明希望的世界等。

No.054

No.053

薔薇粉、薔薇

No.054
C5 / M60 / Y20 / K0

（Rose Pink・Rosé）

帶黃色調和些微藍色調的粉紅色。薔薇自古以來在歐洲就是許多事物的象徵，受到喜愛。十三世紀就已經被當作顏色名稱出現在文獻上。

法國將所有粉紅色統稱作「薔薇」（Rosé），細分還有許多不同的色調和名稱。

嬰兒粉、嬰兒玫瑰粉

（Baby Pink．
Baby Rose）

這是相對較新的顏色名稱，二十世紀初期之後才出現。

這個顏色在西洋被當作是女嬰衣服的標準色，帶有些微的藍色調，屬於非常淺的粉紅色。不僅限於嬰兒的衣服，現在這個系統的顏色被統稱作嬰兒粉。

No. 056

No. 055

灰玫粉

（Old Rose）

帶灰的玫瑰色。「灰」（Old）代表「暗沉」、「鈍」的意思。英文有時會在顏色前面加上修飾語「復古」（Antique），用來代表暗沉的色調。這個顏色又被稱作「Rose Gray」或「Ash Rose」等。

覆盆子

（Rasberry·Framboise）

薔薇科灌木植物覆盆子果實的顏色，屬於濃郁的紅紫色。歐洲自古以來就在各地種植覆盆子，除了可以生食之外，還可以製成甜點、果醬、酒品等。法國尤其熟悉各類莓果，因此會用不同的莓果為不同的顏色命名。

蜜桃色

（Peach）

非常淺的粉紅色，帶一點黃色調。在日本和中國，桃色指的是桃花的顏色，但在西洋，「蜜桃色」是指果肉剝皮後的顏色。桃子原產於中國，西元前開始傳入歐洲。

No.058

No.057

紅甜椒色

（Pimento）

紅椒的顏色。指的不是生紅椒的顏色，而是經過加熱之後的暗紅色。雖然在日本，「piment」指的是青椒，紅甜椒是「paprika」，但法文一律稱作「piment」。因為比起青椒，紅甜椒更常見。

蝦子粉

（Shrimp Pink）

小蝦經過水煮之後蝦殼的顏色，屬於帶黃色調的紅色系粉色。另外還有「prawn」或法文「crevette」等顏色名稱，這些是更大一點的蝦子，指的皆是煮熟後蝦殼的顏色。顏色都非常接近。

鮭魚粉

（Salmon Pink）

如鮭魚肉一般帶橘的粉紅色。即使在魚的區別不明確的英國，「鮭魚粉」也是自古以來就有的顏色名稱，想必是因為鮭魚肉鮮豔的顏色讓人印象深刻。

酒紅色、波爾多紅

（Wine Red · Bordeaux）

如紅酒一般濃郁偏暗的紅紫色。歐洲全境都有生產紅酒，尤其是法國西南部波爾多生產的紅酒更可說是紅酒的代名詞，因此自十九世紀開始，波爾多也被用來當作代表酒紅色的顏色名稱。

布根地酒紅

（Burgundy）

「布根地」是法國東南的一個地區，這個顏色名稱指的是布根地生產的紅酒的顏色，屬於帶強烈黑色調紅紫色。該地區的法文為「Bourgogne」，而在法國以這個字指稱的顏色，並沒有我們認知的「布根地酒紅」那麼暗沉混濁，想必是運送和保存的問題造成紅酒劣化，顏色因此出現變化。

■ No. 063 - A
C 35 / M 100 / Y 45 / K 0
法國布根地酒紅（Bourgogne）

No. 061

No. 063 - A

No. 063

FRUIT JAM

FRU JA

FRUIT JAM

FRUIT JAM

FRUIT JAM

No. 062

No. 060

No. 065　No. 064

紅鶴色

（Flamingo）

No. 064
C0／M80／Y50／K0

這是紅鶴科大型水鳥紅鶴羽毛的顏色。紅鶴羽毛的顏色從淺粉色到鮮豔的紅色都有，但作為顏色名稱，指的是帶黃色調的濃郁粉紅色。語源來自拉丁語代表火焰的「Flamma」，紅鶴就是因為紅色的羽毛而得名。

No. 066

珊瑚粉

（Coral Pink）

No. 065
C0 / M50 / Y35 / K0

桃色珊瑚的顏色，屬於帶黃色調的明亮粉紅色。相較於東洋視紅珊瑚為珍品，西洋則是因為紅珊瑚容易採捕，反而認為桃色珊瑚更珍貴。

十六世紀就已經出現用「珊瑚」（Coral）當作顏色名稱的紀錄，指的不是紅色而是粉紅色。

貝殼粉

（Shell Pink）

No. 066
C0 / M30 / Y15 / K0

貝殼內側呈現的淡粉色，或是櫻貝的顏色。日本也有櫻貝，平安時代起就有歌詠櫻貝的詩句，但由於當時的日本沒有用動物為顏色命名的習慣，因此沒有相對應的顏色名稱。

紅寶石

（Ruby）

如紅寶石一般通透、帶強烈紫色調的鮮豔紅色。紅寶石在中世紀被認為是浪漫的象徵，十六世紀就已經開始將紅寶石當作顏色的名稱使用。尤其是透明度高的深色紅寶石被稱作「鴿血紅寶石」，特別珍貴。

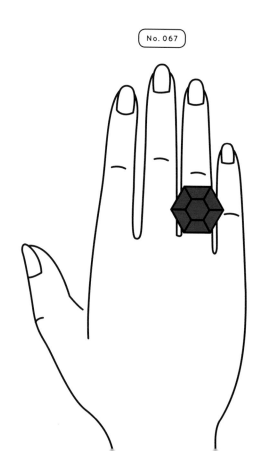

No. 067

石榴石

（Garnet）

石榴石的顏色，是比紅寶石暗沉的紅色。十九世紀起被當作顏色名稱使用。由於石榴石的顏色與石榴的果實也很接近，因此在日本，將這種深沉的紅色稱作「石榴色」（ざくろいろ）。

No.068

血紅

No. 069
C 30 / M 90 / Y 100 / K 20

（Blood Red·
Rouge Sang）

血紅色，屬於帶濃郁紫色調的紅色，是西洋畫家愛用的紅色之一。各地皆有用紅色避邪的風俗，西洋有些地方會直接用真正的鮮血避邪。肉食文化的民族熟悉血的顏色，由於這個紅色很深，因此用「血」（Blood）命名。

牛血色

No. 070
C 30 / M 100 / Y 60 / K 60

（Oxblood）

代表「公牛血」的暗紅色。日文的「赤」與「日」和「火」的關係密切，但許多國家會聯想到「血」。歐洲可以看到許多用動物命名的顏色名稱，可能是因為狩獵或畜養動物為食，所以對動物特別熟悉。

洋紅

No. 071
C 5 / M 100 / Y 20 / K 0

（Magenta）

減法混色（CMY）的三原色之一。為了紀念一八五九年第二次義大利和法國聯軍在米蘭近郊埃蒙特和法國聯軍在米蘭近郊獨立戰爭期間，皮埃蒙特和法國聯軍在米蘭近郊馬真塔（Magenta）獲勝，因此將同年發現的染料命名為「Magenta」。比作為印刷基本色的洋紅色更偏紫紅。

No. 071　No. 070　No. 069

各種文化的「紅」

根據自古以來神道的太陽信仰，紅色在日本被認為是象徵天照大神的顏色，「日出之國」的紅色旭日成為日本的國旗。另外，紅色也被認為是可以驅魔，成為鳥居和伽藍的裝飾色。在中國和韓國的陰陽五行說當中，紅色也被認為是「陽」的顏色。中南美的馬雅文明當中，紅色是太陽的顏色，而王權是太陽的化身，因此紅色也是象徵王權的顏色。此外，在馬雅文明的認知當中，紅色被認為是東方的顏色。阿茲特克文明也信仰太陽神。在古埃及，紅色被認為是太陽神拉的顏色。

另一方面，紅色也有戰鬥和革命的意思。世界上約百分之七十五國家的國旗，都有使用紅色，大多用來代表獨立

的意思。

或革命所流的鮮血。紅色在歐洲基督教世界，自古以來就被認為是基督的血或殉教的象徵，伊斯蘭教也將紅色當作是穆罕默德聖戰所流的血。另外，由於紅色屬於興奮色，因此經常被用來當作戰服的顏色，羅馬帝國士兵身穿象徵軍神瑪爾斯的紅色披肩，日本的戰國武將穿著緋色的陣羽織和鎧甲，提振戰鬥意識。現在德國和義大利國旗上的紅色與十八世紀普魯士王國軍服上紅色的肩章、十九世紀義大利統一戰爭中加里波底部隊身穿的紅衫等有關。肯亞的馬賽族在狩獵的時候會裹上紅色的布，並將身體塗成紅色。

「紅旗」象徵社會主義革命，因此會用「赤」稱呼共產主義和其激進派。

CHAPTER.2

YELLOW

黃

黃色是減法混色（CMY）的三原色之一，是黃金、棣棠花和向日葵等花朵顏色的總稱。大和、奈良時代被歸類為紅色的範疇，《萬葉集》記載的「黃葉」，指的是從紅到黃的所有楓葉。直到平安時代以後，才出現黃色的概念，成為單獨的顏色名稱。黃色是有彩色當中最明亮的顏色。從春天盛開的花朵聯想到「喜悅」、「活力」，又從秋天收成的穀物聯想到「豐饒」。由於黃色明亮引人注目，因此需要喚起注意或警告的標誌經常會使用黃色。

油菜花色

（なのはないろ）

十字花科油菜花的顏色，然而並不是花朵實際的顏色，而是眺望油菜花田時，花和葉混雜的顏色，屬於稍微帶綠色調的黃色。另外，帶暗綠色調的黃被稱作「菜籽油色」（なたねゆいろ）、「菜籽色」（なたねいろ）、「油色」（あぶらいろ）等。

山吹色

（やまぶきいろ）

薔薇科落葉低灌木棣棠花（譯註：日文稱作「山吹」）的顏色，屬於帶橘色調的鮮豔黃色。不知道為何，平安時代起的傳統色名當中，除了棣棠花之外，沒有其他用黃色花朵命名的顏色。有時候也會用山吹色形容大判和小判（譯註：日本古時候的金幣）的顏色，與黃金色同義。

萱草色

（かぞういろ・
　かんぞういろ）

如百合科多年生草本植物萱草一般明亮帶黃色調的橘色。在平安時代的宮廷，這個不帶紅色調的顏色被認為是服喪期間穿著的凶色。萱草別名忘憂草，含有希望忘記所有不愉快的意思。

No. 001 - A

No. 001

No. 003

No. 002

No. 004

C 15 / M 20 / Y 90 / K 0

黃蘗色、黃膚色

（きはだいろ）

用芸香科落葉喬木黃蘗的樹皮染成的顏色，屬於帶綠色調的鮮豔黃色，日文又可唸作「oubakuiro」（おうばくいろ）。黃蘗染成的紙巾或布具有防蟲效果，也經常用來在紅花染之前打底。

No. 005

C 10 / M 5 / Y 90 / K 0

刈安、青茅

（かりやす）

用類似茅草的禾本科多年生草本刈安的葉子和莖染成的顏色，屬於帶綠色調的黃色。植物染能染出如此堅牢度高的顏色非常少見。正如其名，刈安是非常容易入手的染料，因此缺乏稀有性，沒有位階的官員或庶民穿的衣服就是這個顏色。

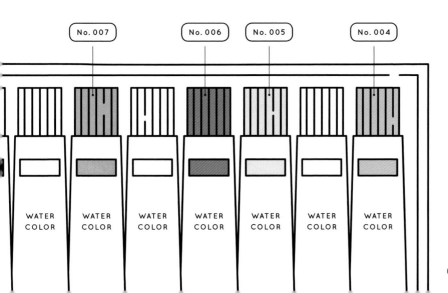

No. 007　　No. 006　　No. 005　　No. 004

WATER COLOR　WATER COLOR　WATER COLOR　WATER COLOR　WATER COLOR　WATER COLOR　WATER COLOR

No. 006
C 5 / M 70 / Y 75 / K 0

纁、蘇比、素緋

（そひ）

用茜草染成的淺黃紅色，屬於淺的緋色。自古以來就是染色裝束會使用的顏色名稱，被認為是起源於中國的顏色，但詳情不明。一說是有一種名為「纁」的鳥，鳥肚子上的毛與這個顏色相近，因此得名。蘇比和素緋是與「纁」日文發音「sohi」相同的別字。

No. 007
C 10 / M 35 / Y 90 / K 0

鬱金色

（うこんいろ）

用薑科多年生植物薑黃（譯註：日文寫作「鬱金」）的根莖染成的顏色，屬於帶紅色調的鮮豔深黃色。根據媒染劑不同，染出的鬱金色有不同的變化，特別鮮豔的鬱金色稱作「黃鬱金」（きうこん），帶紅的鬱金色稱作「紅鬱金」（べにうこん）。

No. 007 - B　　No. 007 - A

No. 007 - A
C 5 / M 25 / Y 85 / K 0
黃鬱金

No. 007 - B
C 10 / M 60 / Y 90 / K 5
紅鬱金

No. 008

C 0 / M 70 / Y 100 / K 0

橙色

（だいだいいろ）

芸香科常綠喬木酸橙果皮的顏色，屬於鮮豔的黃紅色。日本人會在元月的時候擺放酸橙裝飾，祈求子孫繁昌。中醫會將橙皮當作胃藥使用。如成熟的酸橙一般，帶紅色調的黃色稱作「橙黃色」（とうこうしょく）。

No. 008 - A

C 0 / M 50 / Y 90 / K 0

橙黃色

No. 009

C 0 / M 55 / Y 100 / K 0

蜜柑色

（みかんいろ）

蜜柑果皮的顏色。在日本，一般而言指的是溫州蜜柑的顏色。這是比橙色更明亮的鮮豔黃紅色。日本大正時代，帶褐色的蜜柑色被稱作「蜜柑茶」（みかんちゃ），是庶民流行的顏色。

No. 009 - A

C 15 / M 75 / Y 100 / K 10

蜜柑茶

No. 010

No. 009 - A

No. 008 - A

No. 009

No. 010
C 5 / M 65 / Y 100 / K 0

柑子色

（こうじいろ・
かんじいろ）

芸香科常綠樹柑子果實的顏色。帶黃色調的蜜柑色，屬於明亮鮮豔的橘色。日本自古以來的傳統色名唸作「kanji」（かんじ），指的是柑子果實帶一點黑色色調的顏色。「kouji」（こうじ）的唸法是到了明治初期才出現在日本文部省刊行的顏色圖表上，是相對較新的唸法。

杏色、杏子色

（あんずいろ）

薔薇科落葉喬木杏果肉成熟的顏色，屬於柔和暗沉的橘色。

英文的「杏桃色」（Apricot）指的是濃度和彩度更高的顏色。這個差異想必來自文化的差異，日本會生吃杏桃或杏的果乾，歐美則會做成果醬或用糖煮。

杏桃色（Apricot）

支子色、梔子色

（くちなしいろ）

用茜草科常綠灌木梔子的果實染成的顏色，屬於帶紅色調的暗黃色。自古以來就經常用梔子的果實為衣服或食物染色，但直到日本平安時代才出現這個顏色名稱。支子色再染上一層紅色，根據紅色的深淺，分為「深支子」（こきくちなし）和「淺支子」（あさくちなし）。

芥子色、辛子色

（からしいろ）

十字花科一年生植物芥菜種子的顏色，也是芥菜子研磨成芥末醬的顏色，屬於有一點混濁、帶綠色調的黃色。日式芥末醬的黃色調更深。日本原來沒有這個顏色的名稱，後來作為英文「芥末黃」（Mustard Yellow）的日文譯名，才成為固定的色名。

芥末黃

No. 011

No. 013

No. 011 - A

No. 013 - A

No. 012

鳥子色

（とりのこいろ）

帶一點雞蛋殼淺褐色的淡黃色。蛋殼指的不是現在常見的白色雞蛋。鳥子色是自平安時代起的古老色名，襲色目也有這個顏色。另外，名為「鳥子紙」的和紙帶有淡黃色光澤，觸感滑順。鳥子色與英文色名「蛋殼色」（Egg Shell）幾乎同色。

No. 014

No. 015
C 0 / M 25 / Y 60 / K 0

玉子色、卵色

（たまごいろ）

蛋黃的顏色，屬於帶紅色調的黃色。這是江戶時代起就有的色名，但由於蛋黃顏色的深淺會受到飼料的影響，因此這個顏色比現在的蛋黃淡許多。

No. 016

No. 017

No. 018

雄黃

（ゆうおう）

含有砷素的硫化物礦物石黃的顏色，「雄黃」是古代的稱呼。這個顏色屬於帶暗紅色調的黃色。西元前二千五百年起，埃及開始將雄黃當作顏料使用，由於毒性非常強，因此別名「毒黃色」，十九世紀遭到禁用。

雌黃、藤黃

（しおう）

這是與雄黃非常接近的顏色。由於雌黃的砷素較雄黃少，因此指的是比較不帶紅色調的黃色，被認為是日本畫的黃色顏料。「藤黃」的日文發音「shiou」與雌黃相同，顏色也相近，指的是泰國和緬甸產的藤黃屬植物的樹脂。

黃金色、金色

（こがねいろ・
きんいろ）

如黃金一般閃閃發光的顏色。無論古今東西，美術工藝或裝飾都會用到金，也是神、佛等至高無上的象徵，現在也被當作是財富與權力的象徵。金與其他金屬不同，由於不會生鏽變色，因此別名「生色」（しょうじき）。

那不勒斯黃

（Naples Yellow）

意思是「拿坡里的黃色」，屬於有一點暗沉的濃郁黃色。這是從銻酸鉛提煉出的黃色顏料，西元前二千五百年左右，在埃及和美索不達米亞被發現。直到十九世紀開始使用鉻提煉顏料之前，都是最具代表性的黃色顏料。

No.020

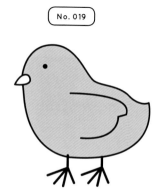

No.019

鉻黃

（Chrome Yellow）

No. 020
C 0 / M 25 / Y 100 / K 0

帶些微紅色調的鮮豔黃色。十九世紀開始製造，是以鉻鹽和鉛酸為原料的顏料。從橘色到黃、綠，由於鉻黃能夠呈現的顏色範圍廣，有助於印象派繪畫對於光影的表達。

鎘黃

（Cadmium Yellow）

No. 021
C 0 / M 15 / Y 100 / K 0

這是工業上從鎘提煉出的黃色顏料，與鉻顏料同時期被發現，是比鉻黃更明亮的鮮豔黃色。由於彩度和穩定性前所未見，因此也被稱作「完美的黃色」。

No. 021

金絲雀黃

（Canary Yellow）

這是原產於非洲西北部加那列群島的鳥類金絲雀羽毛的顏色，屬於鮮豔明亮的黃色。野生金絲雀的羽毛是帶有褐色紋路的暗黃色，但經過品種改良，金絲雀黃指的是金絲雀羽毛現在的顏色。

奶油色

（Cream）

如乳脂一般非常淡的黃色。在歐洲，奶油色是代表帶淺黃色調白色的基本色名。英文自十六世紀起才有這個顏色名稱，而法文則是從十三世紀就已經開始使用「Crème」一詞。

No. 023

No. 022

SHAVED
ICE

No. 024

檸檬黃

（Lemon Yellow）

No. 024
C5 / M5 / Y100 / K0

芸香科常綠小喬木檸檬果皮
的顏色，屬於帶鮮綠色色調的
黃色。十九世紀後開始大量
生產鉻和鎘提煉的黃色顏
料，為了稱呼當中帶綠色調
的黃色，因此出現這個顏色
名稱。成熟檸檬果皮真正的
顏色會帶一點紅色調。

橘

（Orange）

No. 025
C0 / M60 / Y100 / K0

芸香科常綠小喬木橘樹果肉
的顏色，屬於鮮豔的黃紅
色。原產自印度的橘樹於
十五到十六世紀遍及世界各
地，作為基本色彩用語，
「橘」歸類為紅與黃的中間
色。

哈密瓜

（Melon）

葫蘆科藤蔓性植物哈密瓜果肉的顏色，屬於帶白色調的橘色。說到哈密瓜，在日本大家想到的是表皮的淺綠色或是哈密瓜糖漿染色的鮮豔綠色，但在西洋指的是紅肉哈密瓜的果肉顏色。

SHAVED ICE

No. 026

No. 025

SHAVED ICE

稻草黃

（Straw Yellow）

No. 027
C5 / M20 / Y45 / K0

稻草就是麥稈，屬於帶紅色調、有一點暗沉的黃色。西洋自古以來就會種麥，麥稈也是最容易取得的加工材料，大家都很熟悉。早在十五世紀之前，就慣用這個顏色名稱。

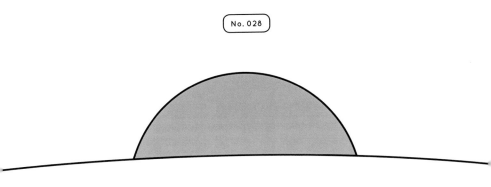

No.028
C0 / M45 / Y60 / K0

日出黃

（Sunrise Yellow）

如日出的太陽一般，屬於帶橘的黃色。歐美會用黃色或白色代表太陽的顏色，另外有「陽光黃」（Sunshine Yellow）、「陽光白」（Sunlight White）等顏色名稱。「夕陽」（Sunset）屬於紅色調強烈的顏色，指的不是太陽而是夕陽西下時天空的顏色。

085

各種信仰的「黃」

現在有許多地方都把黃色當作是太陽光輝的顏色，而黃色的金屬黃金在各種信仰當中也被認為是神聖光輝的象徵。黃金非常柔軟且具有延展性，與其他金屬不同，由於不會生鏽，因此被認為是最高等的貴金屬，成為「富貴」、「權威」最華麗的裝飾。

在歐洲，黃色的含意出現巨大的轉變。在古希臘和古羅馬時代，黃色被認為是富貴的顏色，用番紅花染成的上等布，專門提供神官和巫女使用。然而，西元後不久，由於黃色被認為是背叛耶穌的猶大身穿的顏色，因此含有「背叛」、「投機」、「嫉妒」、「懦弱」、「歧視」等負面的意思。在中世紀，黃色被認為是比黑色更不吉利的顏色。文藝復

興時期之後，黃色的人氣漸漸復甦，現在被認為是活力、帶給人溫暖的顏色。

在亞洲和太平洋諸島，對於黃色擁有「幸福」、「眾神」等正面的印象。黃色也是佛教的顏色，現在在泰國和緬甸，僧侶們還是穿著深黃色的袈裟。黃色在中國五行說當中是位於正中央的顏色，也被認為是皇帝的顏色，又比擬做太陽，含有「重生」、「天地中心」的意思。印度教最高主神梵天頭戴黃金的王冠，身穿黃色的衣服。在玻里尼西亞和美拉尼西亞諸島，黃色的薑黃被認為是眾神的食物，因此非常神聖。他們也相信用顏料來裝飾身體會受到神明保佑。

CHAPTER . 3

GREEN

綠

綠色是加法混色（RGB）的三原色之一，是草木葉子顏色的總稱。綠的日文唸作「midori」（みどり），語源據說來自「水嫩」（瑞々しい，發音：mizumizushii），當中的「mizu」（みず）後來變成「mido」（みど）。另外有一說是從翠鳥的古代名稱「sonidori」（そにどり）變音成為「midori」（みどり）。「翠」、「碧」在日文都可唸作「midori」（みどり），用來形容藍綠色，但「碧」僅限用來形容大海等非植物的東西。由於綠色是帶給人安穩、容許、安心的顏色，因此會用綠色的標誌或十字代表許可或安全。另外，綠色也會用在環境保護運動等，象徵自然。

No.001

若綠

（わかみどり）

明亮水嫩的綠色。綠（み
どり）這個字原本就含有
「嫩、新」的意思，「若
綠」則是更強調新鮮的顏
色，尤其大多用來指松樹的
嫩葉。

No.002

老綠

（おいみどり）

帶有彩度低灰色調的綠色。
與若綠相對，因此得名。日
本在形容明亮、鮮豔的顏色
時會用「若」（譯註：日文
代表年輕的意思）命名，形
容混濁、暗沉的顏色時則會
用「老」字命名，但僅限綠
色系的顏色名稱。

草色

（くさいろ）

No. 003
C 70 / M 45 / Y 85 / K 0

如深色夏草般濃郁的黃綠色，也被稱作「草葉色」（くさはいろ）、「草綠」（くさみどり）。但由於一般說到「草」的顏色都會想到葉子、想到綠色，因此「草色」成為了這個顏色的固定名稱。

若草色

（わかくさいろ）

No. 004
C 45 / M 5 / Y 100 / K 0

早春剛冒出的嫩草的顏色，屬於明亮的黃綠色。「若草」是日本和歌當中「新妻」（譯註：剛結婚的妻子）或「新枕」（譯註：剛結婚的夫妻第一次同床共枕）的借代，作為顏色名稱的「若草色」是明治時期以後才出現。春天七草的顏色稱作「若菜色」（わかないろ）。

No.004

CASSETTE TAPE

No.003

CASSETTE TAPE

若葉色

（わかばいろ）

草木嫩葉的顏色，並非早春的葉子，而是進入初夏前新葉的顏色，屬於明亮柔和的黃綠色。另外會將若草色和若葉色等明亮水嫩的綠色總稱為「若綠」。

若苗色

（わかなえいろ）

插秧前稻苗的顏色，屬於帶淺黃色調的綠色。草木的顏色如果冠上「若」字，指的幾乎都是春天的顏色，但只有若苗色是夏天的顏色。夏天的襲色目就有這個顏色。

No.006

No.005

萌木色、萌黃色、萌蔥色

（もえぎいろ）

自平安時代起就是黃綠的代表色，是草木剛發芽時的鮮豔黃綠色。這個顏色既是春天的顏色，也是年輕人的象徵，據說日本戰國時代的年輕武士會穿用萌黃色線縫合的鎧甲和直垂（譯註：日本武家男性的禮服）。

常磐綠、常磐色

（ときわみどり・ときわいろ）

千歲綠

如常綠樹的葉子一般，屬於稍微暗沉的深綠色。「常磐」指的是不變的岩石，因此成為「永恆不變」的代名詞。這個顏色又稱「松葉色」（まつばいろ）。另外，常綠樹古木葉子的顏色、比常磐綠更暗一點的綠色稱作「千歲綠」（せんざいみどり）。

No. 007

柳色、柳葉色

（やなぎいろ・やなぎばいろ）

柳樹是楊柳科樹木的總稱，這個顏色就好像柳樹的葉子一般，屬於柔和帶白色調的黃綠色。柳葉背面更偏白的顏色稱作「裏葉柳」（うらばやなぎ）（譯註：日文將背面稱作「裏」），帶褐色的柳色則稱作「柳茶」（やなぎちゃ）。

No. 009 - A

C 25 / M 10 / Y 40 / K 0

裏葉柳

No. 009 - B

C 40 / M 30 / Y 65 / K 15

柳茶

No. 008 - A

No. 009

No. 009 - A

No. 008

No. 009 - B

No. 010 - A

No. 011 - A

No. 011

No. 010

No. 010
C 75 / M 0 / Y 50 / K 30

青竹色

（あおたけいろ）

竹子青翠的顏色，屬於帶深藍色調的綠色。青竹色是染色的色名，比真正的竹子更帶藍色調。為了與黃綠色系的草木綠作區別，在稱呼帶藍色調的綠色時，會冠上「竹」字。比青竹更鮮嫩的竹子顏色稱作「若竹色」（わかたけいろ）。

■ No. 010 - A
C 60 / M 0 / Y 45 / K 5

若竹色

No. 011
C 55 / M 30 / Y 65 / K 35

老竹色

（おいたけいろ）

隨著歲月衰老的竹子的顏色，屬於帶有低彩度灰色調的綠色。雖然「老」，但由於還是新鮮的竹子，因此還是帶一點藍色調。枯萎發黑的黃褐色竹子，這種竹子的顏色稱作「煤竹色」（すすたけいろ）。

■ No. 011 - A
C 55 / M 50 / Y 75 / K 45

煤竹色

097

No. 012

C 80 / M 45 / Y 65 / K25

木賊色

（とくさいろ）

木賊科羊齒植物木賊莖部的顏色，屬於混濁的藍綠色。

木賊的莖部硬且粗糙，過去代替銼刀用來研磨，因此又被稱作「砥草」。木賊在過去是隨處可見的植物，襲色目也有這個顏色，是非常普遍的顏色色稱。

No. 013

No. 012

苔色

（こけいろ）

No. 013
C 65 / M 40 / Y 85 / K 0

如青苔一般暗沉的黃綠色。
苔色的襲色目正反兩面都是
深的萌黃色，比煙燻綠更濃
郁且鮮豔。青苔雖然給人
「老舊」的印象，但日本獨
特的文化重視並欣賞長滿青
苔的古木或庭園。

海松色

（みるいろ）

No. 014
C 60 / M 50 / Y 75 / K 30

如綠藻類海藻海松藻一般偏
黃色調的灰綠色。這是自日
本平安時代起就有的古老色
名，可見從平安時代開始就
有採食海松藻的習慣。海松
色在江戶時代被認為是適合
中高年人的平靜色，蔚為流
行。

No. 014

抹茶色

（まっちゃいろ）

如抹茶一般深沉的明亮黃綠色。日本的顏色名稱很少取自日常生活中的飲料或食物。綠色的煎茶是近世紀才普及一般日本人，抹茶更是需要遵循特殊禮法的茶品，因此抹茶在過去稱不上是生活中常見的茶。

No. 015

山葵色

（わさびいろ）

十字花科多年生草本山葵根莖部磨成泥之後的顏色，屬於帶柔白色調的黃綠色。山葵原產自日本，古代被當作是草藥，日本室町時代開始成為菜餚的佐料。到了江戶時代，山葵和壽司、蕎麥一起成為普遍可見的食物。

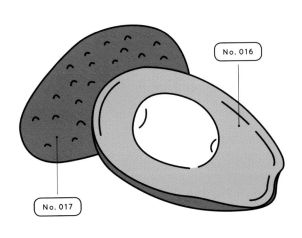

No. 016

No. 017

麴塵

（きくじん）

如麴黴一般的灰黃綠色。這是用刈安和紫草為原料、用灰為媒染劑所染出的顏色。由於天皇平時穿的衣袍使用的就是這個顏色，因此在過去屬於禁色。《延喜式》將這個顏色的名稱寫作「青白橡」（あおしろつるばみ），並記述了染色的方法。由於近似山鳩背部羽毛的顏色，因此又被稱作「山鳩色」（やまばといろ）。

根岸色

（ねぎしいろ）

根岸壁的顏色。在現在東京都臺東區根岸周邊可以採集到優質的泥土，用這個根岸土砌成的牆壁稱作「根岸壁」。顏色變化的幅度廣，從接近褐色到接近藍色都有，但一般而言，根岸色尤其指的是接近鼠色的顏色。

No. 019 - A

No. 019

No. 018

青磁色

（せいじいろ）

日本平安時代從中國傳來的瓷器「青瓷」（譯註：日文寫作「青磁」）的顏色，屬於帶灰色調的淺藍綠色。由於青瓷在中國只能獻給天子，因此過去又被稱作「祕色」（ひそく）。暗沉的青磁色稱作「錆青磁」（さびせいじ）。

No. 020
C 60 / M 20 / Y 40 / K 15

綠青

（ろくしょう）

綠色銅鏽的總稱，屬於暗沉帶藍色調的綠色。自古以來，鏽產生的化合物就是顏料之一，飛鳥時代和佛教一起從中國傳入日本，繪畫和寺院裝飾都會使用。

No. 021

No. 020

No. 021
C 25 / M 0 / Y 20 / K 0

白綠

（びゃくろく）

銅綠磨成粉末之後製成的顏料，屬於偏白的綠色。如果是染色，會使用「薄」或「淺」等詞形容淺色，但如果是顏料，則會用「白」來形容。這是根據顏料的特性而來，粒子越細，光線之下看起來越白。

鶯色

樹鶯科鳥類樹鶯羽毛的顏色，屬於暗沉的黃綠色。樹鶯作為宣告春天到來的鳥類，自《萬葉集》的年代起，就經常出現在詩歌當中，但直到江戶時代，才被當作顏色名稱使用。因為鶯豆（譯註：煮熟的甜豌豆）或鶯豆餡等，所以大家都非常熟悉這個顏色，但樹鶯實際上的顏色要更偏褐色。

鶸色

（ひわいろ）

雀科鳥類鶸鳥羽毛的顏色，屬於帶褐色調的明亮黃綠色。與煎茶的顏色相近，在茶還是高級品的時代，大家更熟悉野生鶸鳥。傳統色名將帶褐色調的綠色稱作「鶸萌黃」（ひわもえぎ），其他還有許多冠上「鶸」字的顏色色名稱。

鶸萌黃

No. 022

No. 024
C 80 / M 10 / Y 60 / K 0

翠色、翡翠色

（みどりいろ・
ひすいいろ）

翠鳥科鳥類翠鳥羽毛的顏色，屬於鮮豔帶藍色調的綠色，或是指自古以來就被當作是寶石的翡翠的顏色。「翠」是綠色的鳥，「翡」是雄性，不確定哪一個才是這個顏色名稱的由來。

No. 023

No. 024

No. 023 - A

春天綠

（Spring Green）

No. 025
C 35 / M 0 / Y 75 / K 0

讓人聯想到春天的明亮黃綠色。這個顏色名稱自十七至十八世紀起就受到英語圈人士的愛用。另外又被稱作「新鮮綠」（Fresh Green），代表新鮮。與日本的若葉色相同，對於歐美人而言，迎接春天也是一件令人欣喜的事。

草綠

（Grass Green）

No. 026
C 45 / M 5 / Y 65 / K 0

暗沉的黃綠色。相較於在日本說到草會想到雜草，在西洋指的是基本上是牧草或草地。這個顏色比起日本的「草色」（No.003），屬於更明亮的淺黃綠色。這是英文最古老的顏色名稱之一，被認為八世紀時就已經存在。

苔蘚綠

（Moss Green）

No. 027
C 40 / M 25 / Y 80 / K 25

如苔蘚一般混濁帶褐色調的黃綠色。對於現在的日本人而言，這個顏色比日本的「苔色」（No.013）更普遍，但這個名稱的歷史不長，一開始就被當作合成染料的色名使用。歐美沒有欣賞庭園長滿青苔的文化，對於青苔應該沒有特別的情感。

106

No. 025

No. 026

No. 027

No. 028
C 70 / M 0 / Y 95 / K 0

常綠色

（Ever Green）

常綠樹葉子的顏色。與日本的「常磐色」（No.008）同義，但比常磐色更亮一些。在冬天比日本更寒冷的英國，他們定義的常綠色是比常磐色更明亮且濃郁的顏色。與常磐色相同，常綠色在西洋也是永恆不滅的象徵。

No. 029
C 60 / M 20 / Y 75 / K 25

常春藤綠

（Ivy Green）

原產於英國的葡萄科藤蔓植物常春藤葉子的顏色，屬於有一點暗沉的黃綠色。常春藤雖然不是特別神聖的植物，但英國人非常熟悉這個容易生長的常綠植物。

No. 029

No. 028

月桂葉

（Laurier）

No. 030
C 85 / M 10 / Y 75 / K 40

原產於地中海沿岸的樟科常綠樹月桂樹葉子的顏色，屬於濃郁鮮豔的綠色。由於月桂在希臘神話中是阿波羅的靈木，因此被認為是神聖的樹木，自希臘和羅馬時代起就被認為是勝利和光榮的象徵。

No. 030

No. 031

柳樹綠

（Willow Green）

No. 031
C 50 / M 25 / Y 50 / K 0

帶白色調的黃綠色。普遍分布於北半球的柳樹在西洋也不是稀奇的樹木，被認為是自古以來就有的顏色名稱。西洋的「柳樹」（Willow）比日本的垂柳黃色調更明顯，顏色也比較暗沉。

No. 032
C 45 / M 5 / Y 100 / K 0

蘋果綠

（Apple Green）

薔薇科落葉果樹蘋果綠色的果實，屬於明亮的黃綠色。在日本說到蘋果，想到的都是紅色的蘋果，但西洋的顏色名稱「蘋果綠」，指的是綠色表皮的顏色。

亞當和夏娃偷嘗的禁果也是青蘋果，自神話時代起就是具代表性的果實。

No. 032

No. 033
C 45 / M 35 / Y 100 / K 5

橄欖色

（Olive）

木樨科常綠喬木橄欖樹的果實經過鹽漬後的顏色，屬於帶灰色調的黃綠色。

在地中海世界，「橄欖色」是混濁偏綠色調的基本語彙。「橄欖綠」（Olive Green）指的是橄欖樹葉子的顏色，是比橄欖色更濃的暗灰黃綠色。

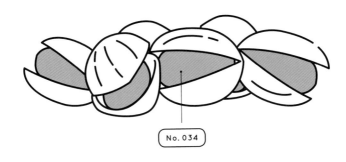

No.034

No.034
C 40 / M 20 / Y 50 / K 0

開心果色

（Pistachio）

漆樹科落葉小喬木開心果內殼果實的顏色，屬於明亮帶灰色調的黃綠色。人們四千多年前就已經在地中海沿岸種植開心果樹，對於歐洲和西亞的人而言，是非常熟悉的顏色。

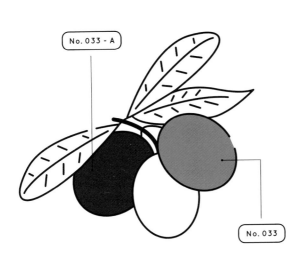

No.033 - A

No.033

■ No.033 - A
C 60 / M 35 / Y 100 / K 60

橄欖綠

No.035

No.035
C 90 / M 10 / Y 75 / K 0

孔雀石綠

（Malachite Green）

孔雀石（Malachite）是一種銅礦物，這個顏色就是如孔雀石光澤一般的鮮豔深綠色。孔雀石自古以來就被當作裝飾或顏料使用，古埃及自西元前三千年起就會用孔雀石裝飾墳墓，另外也會用來當作眼影使用。

祖母綠

（Emerald Green）

如祖母綠寶石般通透明亮的鮮豔濃綠色。這個顏色在文藝復興時期受到人們的喜愛，十八世紀之後，由於拿破崙很喜歡這個顏色，因此在法國蔚為流行，進而擁有「帝國綠」（Empire Green）的別名。

No. 036 - A

C 75 / M 0 / Y 75 / K 10

帝國綠

No. 036 - A

No. 036

鉻綠

（Viridian）

這是以二氧化鉻為主原料的顏料，屬於帶通透鮮豔藍色調的綠色。水彩顏料基本12色包含鉻綠色而不是綠色，這是因為優先選擇無法藉由混色調製出的顏色。

No. 037

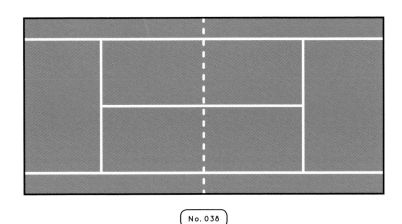

綠土

（Green Earth・
Terre Verte）

這是綠色黏土岩搗碎做成的顏料，很久以前就開始使用，屬於鮮豔的綠色。由於孔雀石非常昂貴，因此羅馬帝國時代的濕壁畫和拜占庭時代的馬賽克鑲嵌畫等，經常使用綠土替代。

鸚鵡綠

（Parrot Green）

No. 039
C70 / M0 / Y95 / K0

鸚鵡主要分布在熱帶到南半球，這個顏色就像是鸚鵡羽毛般鮮豔濃郁的黃綠色。從西元前開始，歐洲人就非常喜歡養鸚鵡。這個顏色別名「Popinjay Green」，代表陽剛、愛說話的瀟灑男子。

孔雀綠

（Peacock Green）

No. 040
C100 / M30 / Y45 / K0

雉科雄性藍孔雀羽毛的顏色，屬於介於鮮豔深藍和深綠之間的顏色。根據光線不同，看起來既像藍色又像綠色，因此又被稱作「孔雀藍」（Peacock Blue）。法文稱作「Bleu Paon」，被歸類為藍色系。

No. 039

No. 040

各個地區的「綠」

綠色多半會讓人聯想到植物，帶給人「新鮮」、「嫩」、「成長」、「再生」的印象。日本自古以來就會將嬰幼兒稱作「綠兒」，習慣用「綠」稱呼剛出生的新生命。一年四季都不會變色的常綠植物是「永恆不變」的象徵，松樹和榊（紅淡比）是日本神道祭祀或喜事場合上不可缺少的植物。在西洋也相同，英文的「綠」（Green）被認為和「草」（grass）、「成長」（grow）擁有同樣的語源，法文「Verte」和義大利文「Verde」，除了是指綠色之外，也有「新鮮」、「活力」等意思。柊樹和月桂樹等常綠樹的葉子同樣被認為是「永恆不變」的象徵，受到尊重。

對於綠色的感受僅限於季節變化明顯的北半球北回歸線以北地區，在一年四季綠色植物都茂密生長的常夏國，對於綠色沒有懷抱特別的情感。想必只有見過冬天樹木凋零，之後又再長出新綠芽的人，才會覺得嫩葉散發的光輝特別珍貴。

在荒涼的乾燥地區，對於綠色的情感非常不同。綠色是沙漠裡的綠洲，是「生命之泉」，受到絕對的肯定。古典阿拉伯語當中，綠和植物等單字的語源與代表「樂園」的單字相同。在非洲北部的摩洛哥有一句諺語：「我的馬鐙是綠色的」，代表「前往乾旱之地讓上天降下甘泉」，可見對於綠色擁有特殊的情懷。

118

CHAPTER . 4

BLUE

藍

藍色是加法混色（RGB）的三原色之一，是天空、大海等顏色的總稱。藍色的日文寫作「青」（あお），關於語源的說法眾多，有一說是源自「藍」（あゐ）或「仰望天空」（あほぐ）。也有一說是因為比起紅色或黑色，顏色較「淡」（あはし），因此得名。藍色是冷色的代表色，屬於鎮靜色，給人收縮色、後退色等負面的印象。在日本的色彩觀念當中，藍色的範圍很廣，馬毛顏色帶一點藍色調的黑馬稱作「青馬」（あおうま），顏色範圍甚至包括黑色。另外，「青葉」、「青燈」（綠燈）等，也會將綠色系稱作「青」。在其他許多文化當中，藍色是涵蓋在綠色的範圍當中。

No. 001

C 85 / M 60 / Y 20 / K 35

藍色

（あいいろ）

使用蓼科一年生草本植物蓼藍的莖和葉染成的顏色，屬於帶些微綠色調的深藍色。

《延喜式》將藍色定義為深藍（こきあい）、中藍（なかのあい）、淺藍（うすきあい）、白藍（しらあい）的四階段，深藍相當於後世的藍色。這個顏色名稱一般用來指濃郁的藍色。

■ No. 001 - A

C 90 / M 70
Y 15 / K 70

深藍

■ No. 001 - B

C 85 / M 30
Y 10 / K 10

淺藍

No. 001 - B

No. 001 - A

No. 001

白藍

（しらあい）

這是《延喜式》的定義當中，顏色最淺的藍色。藍色被認為是藍染加黃蘗套色而成，染色白藍時使用的蓼藍是深藍的三分之一，黃蘗則是深藍的一半。與其說是淺藍色，其實更接近非常淡藍綠色。

瓶覗

（かめのぞき）

就好像是看著裝入透明水的瓶子時所感受到的些許藍色，屬於非常淺的藍色。江戶時代成立了專門負責染色的紺屋，將最淺的藍色命名為「瓶覗」，又稱作「覗色」（のぞきいろ）。

No. 003　No. 002

123

No. 004
C 100 / M 90 / Y 30 / K 30

紺色

（こんいろ）

比深色藍染更深的藍色，帶紫色調。紺屋原本指的是專門進行藍染的地方，由於生意興隆，因此在江戶時代泛稱所有進行染色的地方。偏綠色調的藍染稱作「鐵紺」（てつこん）。

鐵紺
No. 004 - A
C 80 / M 50 / Y 30 / K 50

No. 005
C 85 / M 75 / Y 0 / K 70

搗色、褐色

（かちいろ・かちんいろ）

看起來像黑色的深藍色。由於「かち」（讀音：kachi）與「勝」同音，因此日俄戰爭時被當作「勝色」、「軍勝色」（ぐんかついろ），蔚為流行。先用別的顏色染過之後再染上深藍色，這種作法染出的顏色稱作「褐返」（かちがえし）。

褐返
No. 005 - A
C 100 / M 90 / Y 40 / K 50

No. 006
C 100 / M 40 / Y 30 / K 35

納戶色

（なんどいろ）

藍染而成，屬於暗沉帶灰的藍色。「納戶色」是江戶時代開始使用的色名，據說名稱的由來是納戶（譯註：儲藏室）昏暗的顏色。另有一說是因為負責貴人衣裝儲藏室（納戶）的管理人員，他們穿著的制服就是這個顏色，因此得名。由於有各種不同的說法，因此真正的由來不明。又稱作「御納戶色」（おなんどいろ）。

縹色、花田色

（はなだいろ）

沒有預先用黃蘗染過打底，僅用蓼藍染成的顏色，屬於暗沉的藍色。「花田」的發音「hanada」同「縹色」。

根據《延喜式》規定的服色（譯註：根據位階有不同的衣服顏色），縹色包含的範圍很廣，根據深淺依序稱作

「濃縹」（こきはなだ）、
「中縹」（なかのはなだ）、
「次縹」（つぐはなだ）、
「淺縹」（あさはなだ）。

■ No. 007 - A
C 95 / M 60
Y 15 / K 35
濃縹

■ No. 007 - B
C 80 / M 35
Y 15 / K 0
淺縹

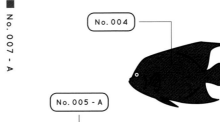

No. 004

No. 005 - A

No. 005

No. 004 - A

No. 006

No. 007

No. 007 - A

No. 007 - B

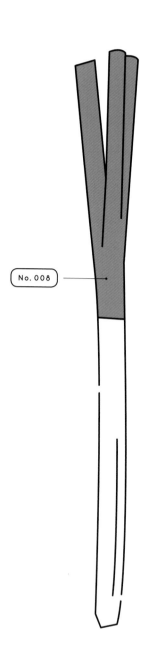

淺蔥色

（あさぎいろ）

如青蔥般的淺色藍染，屬於帶綠色調的藍色。過去稱作「淺黃」，指的是淺的黃色，但詳情不明。近年用合成染料染成的鮮豔顏色也被納入淺蔥色涵蓋的範圍。

No.008

No.009

No.009

露草色

（つゆくさいろ）

No. 009

C 85 / M 35 / Y 0 / K 0

用鴨跖草科植物鴨跖草花的汁液染成的明亮藍色，又稱作「花色」。「擦染」是日本最古老的染色技法，源自萬葉時代，是將花的汁液擦在布上染色，又稱作「花染」或「移色」。

No. 010 - A

No. 010

日本群青

（ぐんじょう）

■ No. 010
C 90 / M 80 / Y 0 / K 0

藍銅礦顏料的顏色，屬於帶強烈紫色調的深藍色。顏色深，就好像一群藍色聚集在一起，因此得名「群青」，原本是日本繪畫當中使用的天然礦物顏料的名稱，後來成為泛指類似顏色的一般色名。另外，同樣取自藍銅礦的礦物顏料，偏紺色的顏色稱作「紺青」（こんじょう），指的是像大海一般的深藍色。

■ No. 010 - A
C 100 / M 70 / Y 10 / K 5

紺青

No. 012

No. 011

白群

（びゃくぐん）

No. 011
C 35 / M 15 / Y 5 / K 0

帶有些許紫色調的白藍色。將群青顏料的粒子磨細會呈現偏白的藍色，稱作「淡群青」（うすぐんじょう）。再進一步磨細，呈現更偏白的顏色就是「白群」。

新橋色

（しんばしいろ）

No. 012
C 70 / M 10 / Y 15 / K 0

日本大正初期，新橋的藝妓喜歡穿著這個顏色的和服，因此得名。這是第一次用進口合成染料染出的鮮豔淺蔥色。在當時的花柳界，新橋的藝妓尤其喜歡新奇的西洋事物，在她們的推波助瀾之下，這個顏色蔚為風行。也稱作「金春色」（こんぱるいろ）。

No. 013

空色

（そらいろ）

No. 013
C 55 / M 0 / Y 5 / K 0

如天氣晴朗時天空的顏色一般，屬於明亮的藍色。日本人是農耕民族，理應對天候很敏感，然而幾乎沒有表現出天空微妙變化的顏色。或許是認為沒有必要根據季節、地區、時刻，細分顏色的變化。

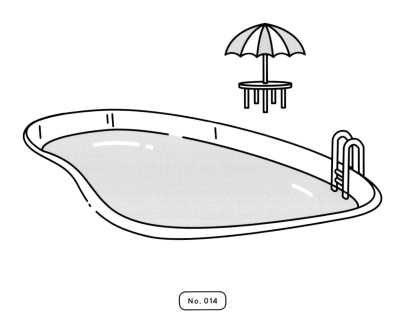

No. 014

No. 014
C 40 / M 0 / Y 10 / K 0

水色

（みずいろ）

讓人聯想到水的顏色，屬於非常淺的藍色。自平安時代起，詩詞就經常出現水色，但指的不是淺藍色。事實上，真正的水是無色透明，含有各種物質的河川和湖沼看起來也不是水色，但水色已經成為非常普遍的顏色名稱。

靛藍色

（Indigo Blue）

木藍是原產於印度北部的豆科植物，可以提煉藍染材料，靛藍色就是用這個植物染成的深藍色，帶一點暗沉的紫色調。

藍草是人類最古老的植物染料，從印度河文明的遺跡當中也有發現藍染。十九世紀後半，成功以人工的方式合成靛藍色，牛仔褲也因此誕生。

薩克森藍

（Saxe Blue）

這個顏色名稱的意思是「薩克森人的藍」，是以木藍為染料染成的帶灰色調淺藍色。薩克森指的是德國薩克森地區的易北河流域。薩克森藍的襯衫在歐美是僅次於白色的正式顏色。

菘藍

（Woad）

十字花科二年生草本植物菘藍（大青）的顏色。歐洲自古羅馬帝國時代起就將菘藍當作藍色的染料使用，但由於顯色效果和耐久性不如蓼藍或木藍，到了十六世紀開始引進印度藍之後就逐漸式微消失。

No. 015

No. 017

WATER

No. 016

■
No. 018
C 85 / M 75 / Y 0 / K 0

青金岩

（Lapis Lazuli）

這是以青金石為主要成分的半寶石青金岩的顏色，屬於帶有強烈紫色調的深藍色。由於只有阿富汗等地才有出產青金岩，因此非常稀少珍貴。日本將這個顏色稱作「琉璃色」（るりいろ），另外還有顏色更深的「琉璃紺」（るりこん），在江戶時代中期是當時的流行色。

■ No. 018 - A
C 100 / M 80 / Y 0 / K 10

琉璃紺

No. 018 - A

No. 019

No. 019
C 100 / M 90 / Y 0 / K 0

群青

（Ultramarine）

青金石磨成粉製成顏料的顏色。

這是中世紀由威尼斯商人帶入歐洲，至今為止的藍色顏料藍銅礦（Azurite）指的是「海這一邊的藍」，而「Ultramarine」直譯則是「越過海洋的藍」。

No.020

C 80 / M 15 / Y 15 / K 0

埃及藍

（Egyptian Blue）

使用石英和矽酸鈣銅製成的顏料，是人類最古老的合成顏料，屬於鮮豔的藍色。由於古埃及的壁畫經常使用這個顏色因而得名，意思是「埃及的藍色」。十世紀左右不再使用這個製法，直到最近才終於查明這個夢幻的顏色。

No. 020

No. 021
C 95 / M 85 / Y 20 / K 5

普魯士藍

（Prussian Blue）

十八世紀初，幾乎同時誕生於普魯士（現在的德國北部至波蘭西部）和法國的藍色顏料，屬於帶有些微黃色調的深色濃郁藍色。包括發現地和發現者等，這個顏色擁有各種不同的名字，但最終統一稱作「普魯士藍」。

No. 021

No. 022
C 100 / M 60 / Y 0 / K 0

鈷藍色

（Cobalt Blue）

由氧化鈷和氧化鋁合成的顏料。十八世紀後半在一個偶然的情況下發現，屬於鮮豔的明亮藍色。十九世紀中起，這個顏色作為水彩顏料開始流通，也因此誕生了許多令人印象深刻的藍色藝術作品。

No. 023
C 100 / M 35 / Y 5 / K 5

蔚藍色

（Cerulean Blue）

十九世紀開始以工業的方式生產，是由硫酸鈷、氧化鋅、矽酸合成的顏料，屬於帶有些許綠色調的鮮豔藍色。誕生於十六世紀，原本是天空藍的一種，指的是明亮的天空顏色。蔚藍色現在依舊是描繪天空時不可缺少的顏色。

No. 024
C 100 / M 20 / Y 20 / K 15

青色

（Cyan）

酞菁類顏料的一種，屬於鮮豔帶綠色調的藍色。青色是減法混色（CMY）的三原色之一，加上黑色共四色，用來構成印刷品的各種顏色。印刷上的青色屬於明亮的藍色，只是為了方便起見也稱作青色。

No. 022

No. 023

No. 024

No. 025 - B

No. 025

No. 025 - A

水藍色

（Aqua）

No. 025
C 20 / M 0 / Y 0 / K 0

相當於日本的「水色」（No.014）。從無色透明的水聯想到藍色，這一點東西方皆相同。如湧泉般清澈的「泉水藍」（Fountain Blue）、如冰山或峽灣冰河班冷冽清澈的「冰藍」（Ice blue），西洋的顏色表現更為豐富。

泉水藍

No. 025 - A
C 45 / M 0 / Y 0 / K 0

冰藍

No. 025 - B
C 70 / M 5 / Y 0 / K 0

No. 026

No. 026 - A

海軍藍

（Navy）

■ No. 026
C 100 / M 85 / Y 25 / K 25

英國海軍制服的顏色，屬於帶暗沉紫色色調的藍色。這是非常普遍為人所知的顏色名稱，不需要加上「Blue」，只要說「Navy」大家就知道是什麼顏色。「水手藍」（Marine Blue）是幾乎相同的顏色，含有如海一般的藍和如海軍一般的藍兩種意思，指的是比海軍藍稍微明亮一點的顏色。

■ No. 026 - A
C 100 / M 60 / Y 10 / K 0

水手藍

No. 027
C 45 / M 5 / Y 0 / K 0

天空藍

（Sky Blue）

天空藍相當於日本的空色（No.013）。根據美國發行的色彩辭典，當中將天空藍定義為「夏季晴天10時至15時，在水蒸氣和塵埃少的情況下，拿一塊厚紙板挖一個一吋大小的洞，眼睛距離紙板30公分，透過這個洞望向紐約50哩以內上空所觀察到的顏色」。

No. 028
C 60 / M 10 / Y 10 / K 0

天藍色

（Azure Blue）

帶有些微紅色調和黃色調的明亮藍色。這個顏色被認為是眾神之王朱庇特的象徵色。法文「Azur」、西班牙文「Azul」、義大利文「Azzurro」等，在歐洲是一般代表天空的顏色。

No. 027

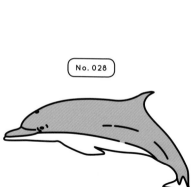

No. 028

天堂藍

（Celeste）

No. 029
C 55 / M 20 / Y 0 / K 0

帶紫色調的明亮天空色。名稱由來是拉丁語中關於天空的形容詞「Caelestis」，意思是「神所在的神聖天空」，因此被稱作「天堂藍」（Heavenly Blue）。文藝復興時期藝術家米開朗基羅的畫作〈最後的審判〉，就是用這個顏色描繪天空。

天頂藍

（Zenith Blue）

No. 030
C 55 / M 30 / Y 10 / K 5

尤其指的是散射光強烈的天頂顏色，屬於帶紫色調和些微黑色調的藍天色，名稱的意思是「天頂的藍」。由於是高空的顏色，因此又稱「天色」（あめいろ），但這個名稱並不普遍。

No. 030 - A
C 75 / M 20 / Y 0 / K 5

天色

No. 030

No. 030 - A

No. 029

No. 031
C 35 / M 0 / Y 15 / K 0

地平線藍

（Horizon Blue）

地平線附近帶淡綠色調的天空顏色。地平線附近的天空受到水氣和其他浮游物的影響，藍色變淺，看起來帶一點綠色調。「空色」是日文用來指晴天天空顏色的名稱，但其他國家進一步將天空的顏色分類，顏色名稱更豐富。

No. 032
C 100 / M 90 / Y 50 / K 60

午夜藍

（Midnight Blue）

這個顏色名稱的意思是「深夜時的藍」，屬於幾乎接近黑色的暗藍色。這個非常具有文學氣息的名稱誕生於一九一五年，是一個相對較新的色名。過去沒有用藍色代表夜晚天空的顏色名稱。在缺乏燈光的年代，對深夜的印象就是黑暗，等於黑色。

No. 032

No. 031

各種印象的「藍」

專欄 | 4 | BLUE

藍色現在普遍用來代表大海或天空，但在古希臘，海的顏色被認為是「帶綠的葡萄酒色」，另外沒有代表藍天顏色的詞彙。舊約聖經裡面也不存在相當於藍色的詞彙，而是用「深綠」或「淺黑」形容大海和天空。至於西洋繪畫，直到中世紀為止都是用綠色描繪大海，直到十五世紀之後才用藍色描繪水。

用最古老的植物染藍染所染成的藍色是日常生活中常見的顏色，但藍色顏料卻僅限藍銅礦或青金岩，由於稀少且工序繁雜，因此被認為是神聖高貴的顏色。藍色被認為具有魔力，可以驅趕惡魔，但另一方面又被認為是呼喚死亡的喪色。放假之後不想上班或上學會說「Blue Monday」，另外還有日

式英文「婚前憂鬱」（Marriage Blue）或是「產後憂鬱」（Maternity Blue）等，用「Blue」代表「憂鬱」、「不悅」等。但另一方面，梅特林克（M. Maeterlinck）的戲劇作品《青鳥》（L'Oiseau Bleu）的傳說、新娘要穿戴一樣藍色物品（something blue）的傳說，就像這樣，藍色同時也是幸福的象徵。就像這樣，藍色是一個擁有兩面性的顏色。

十八到十九世紀發現合成染料和合成顏料之後，更能夠穩定調製出鮮豔的藍色，現在藍色已經成為全世界最受歡迎的顏色第一名。作為象徵公平與和平的顏色，聯合國、WHO、EU等國際機構的大部分旗幟和徽章，都是以藍色為基底。

CHAPTER.5

PURPLE

紫

紫色既不是加法混色（RGB），也不是減法混色（CMY）的三原色之一，是介於紅和藍之間的顏色。紫色的名稱源自染料「紫草」。英語的色相分類將紫花地丁等帶藍色調的紫色稱作「Violet」，帶紅色調的紫色則稱作「Purple」。同時兼具代表「動」的紅色和代表「靜」的藍色，因此同時給人「高貴」、「神祕」、「崇高」以及「下賤」、「不安」、「催淫」的印象，是一個擁有雙面性的顏色。

No. 001

C 50 / M 85 / Y 5 / K 5

紫

（むらさき）

這是使用紫草科多年生草本紫草的根染成的顏色，是日本基本色名之一。為了使顏色變得更深，因此必須重複多次進行紫草根染，根據染色的次數調整顏色的深淺。根據顏色深淺，使用「濃色」（こきいろ）、「中紫」（なかむらさき）、「薄色」（うすいろ）等不同名稱做區分。

No. 002

C 65 / M 85 / Y 25 / K 35

濃色

（こきいろ）

顏色濃郁的紫色，又稱作「深紫」（ふかむらさき）、「濃紫」（こきむらさき）。原本是泛指所有深色的名稱，但日本自古以來最高位的官服就是紫色，會認為紫色是「顏色的代表」，因此顏色名稱只分濃淡，但指的是紫色。濃色有時也指帶暗灰色調的深紅色。

No. 002

No. 001

薄色

（うすいろ）

顏色淺的紫色，又稱「薄紫」（うすむらさき）、「淺紫」（あさむらさき）。和濃色相同，名稱只分濃淡，但指的是紫色。這是二品、三品官員的官服顏色。《延喜式》的紀錄寫作「淺紫」，染色材料的用量被認為是深紫的六分之一。

半色、端色

（はしたいろ）

顏色不深不淺，介於兩者之間的紫色。深紫和薄紫屬於禁色，無論是染色材料的分量或染色的手續都有規定，但這個介於兩者之間的半調子色一般人也可以使用。

No.003

No.004

No.005
C 85 / M 85 / Y 30 / K 0

江戶紫

（えどむらさき）

暗沉帶藍色調的紫色。進入近世後，各地都有自生或栽種的紫草，由於京都產的紫草和武藏野的紫草染出的顏色不同，因此江戶染出的紫色被稱作江戶紫。另外，為了與古代紫區別，又稱「今紫」（いまむらさき）。

No.006

No.006
C 60 / M 95 / Y 30 / K 25

京紫

（きょうむらさき）

帶紅色調的暗沉紫色。相對於新興都市江戶，為了與傳統京都的紫色做區別，因此在江戶時代之後出現這樣的稱呼。這個顏色被認為接近自古以來的古代紫。

153

似紫

（にせむらさき）

No.007

C 80 / M 100 / Y 40 / K 0

No.007

No.009

江戸時代在顏色禁制放寬之後，非常流行紫染。原本只有用紫草染成的顏色才被認為是紫色，但由於材料價格昂貴且費工，因此用蘇枋或茜代替。只要在媒染劑下點功夫，就可以染出類似的顏色，享受人們憧憬的紫色。

No.008

C 75 / M 95 / Y 25 / K 25

古代紫

（こだいむらさき）

帶黑色色調的灰紫色。相較於現在豔

麗的紫色，顏色名稱代表的是古代

正宗的紫色，這是江戶時代的染房

為了商業效果而取的名字。然而是

否依照《延喜式》記載的古代方式

染色就不得而知。

No.009

C 55 / M 60 / Y 15 / K 35

二藍

（ふたあい）

這是紅花染過之後再用藍草

染成的顏色。由於「紅」的

語源是「吳藍」（くれあ

い），可想而知這個顏色名

稱代表兩種藍染。紅與藍的

比例根據使用者的年齡而有

不同的顏色表現，越年輕則

藍越淡，越年長則紅越淡，

二藍涵蓋的範圍很廣。

如秋天七草之一桔梗的花一般鮮豔的藍紫色。

「紺桔梗」（こんききょう）、「紅桔梗」（べにききょう）、「桔梗納戶」（ききょうなんど）等，其他還有其他許多冠上「桔梗」的顏色名稱，可說是藍紫色調的代名詞。

■ No. 010-A
C 90 / M 75
Y 0 / K 5

紺桔梗

■ No. 010-B
C 50 / M 75
Y 0 / K 5

紅桔梗

■ No. 010-C
C 70 / M 65
Y 20 / K 40

桔梗納戶

如菫菜科紫花地丁一般帶些微藍色調的紫色。

紫花地丁是自日本萬葉時代起就為人熟知的花，襲色目也有這個名稱，但直到近代才成為一般的顏色名稱。菫色現在也是英文「紫羅蘭色」（Violet）的日文譯名。

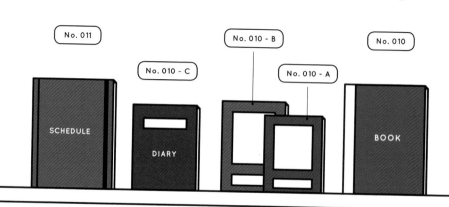

No. 011

No. 010 - C

No. 010 - B

No. 010 - A

No. 010

SCHEDULE

DIARY

BOOK

No. 012
C 85 / M 90 / Y 0 / K 0

菖蒲色

（あやめいろ・
しょうぶいろ）

鳶尾科多年生草本溪蓀和天南星科多年生草本菖蒲花的顏色，屬於帶藍色調的紫色。菖蒲的日文發音與「殺」、「尚武」、「勝負」相同，是經常出現在端午詩句當中的顏色。英文「鳶尾花色」（Iris）是近似菖蒲色的鮮豔紫色，是鳶尾科植物花色的總稱。

■ No. 012-A
C 75 / M 80 / Y 5 / K 0

鳶尾花色

No. 013
C 70 / M 90 / Y 10 / K 0

杜若色

（かきつばたいろ）

鳶尾科多年生草本杜若花的顏色，是比菖蒲色偏紅的紫色。自古以來就會將杜若花搗碎，用花的汁液染布，過去被稱作「書付花」，由於「書付」的日文發音與「杜若」相似，之後就被稱作杜若。

No. 013

No. 012-A

No. 012

藤色

（ふじいろ）

如豆科落葉攀緣植物紫藤花一般明亮的淺藍紫色。藤樹自然生長在日本各地，自萬葉時代起，經常可以看到歌詠藤樹的詩句。自平安時代起，藤色固定成為顏色名稱，是淺藍紫色系顏色的基礎色名。藤色是長期受到日本女性喜愛的顏色之一。

藤紫

（ふじむらさき）

比藤色更深一點的紫色。明治之後，日本女性流行穿著藤色的和服，為了區別顏色的變化，因此才出現這個顏色名稱。除了藤紫之外，帶紅色調的藤色稱作「紅藤」（べにふじ），另外還有淺色的「薄紅藤」（うすべにふじ）、帶灰色調的「藤鼠」（ふじねず）等。

No. 015

No. 014

桑實色

（くわのみいろ）

No. 016
C 70 / M 95 / Y 50 / K 20

如桑科落葉喬木桑樹成熟果實一般暗沉的紅紫色。自平安時代起，就會用桑樹皮和樹根染色，桑染而成的黃褐色稱作「桑染」或「桑色」。到了江戶時代，為了避免混淆，因此才有「桑實色」這個顏色名稱。

紅藤
No. 015-A
C 30 / M 45 / Y 0 / K 0

薄紅藤
No. 015-B
C 15 / M 25 / Y 0 / K 0

藤鼠
No. 015-C
C 35 / M 35 / Y 5 / K 25

No. 015 - B

No. 016

No. 015 - A

No. 015 - C

骨螺紫

（Tyrian Purple）

No. 017
C35 / M95 / Y20 / K10

骨螺棲息於地中海腓尼基的泰爾島，骨螺紫就是用骨螺萃取的染料染出的顏色，屬於有一點暗沉的紅紫色。這個顏色在西元前十五世紀左右的時候就已經存在，被認為是最古老的紫色染色。這種染色手法在中世紀時失傳，直到現在依舊無法完全重現當時的顏色。

藕合色

（Mauve）

No. 018
C60 / M80 / Y0 / K0

鮮豔明亮帶紅色調的紫色。這是十九世紀末，使用偶然從煤焦油萃取出的物質提煉出的第一種化學染料。由於大英帝國的維多利亞女王曾經穿著這個顏色的禮服出席世界博覽會，因此這個顏色又被稱作「維多利亞藕合色」（Victorian Mauve），蔚為風潮。

紫水晶

（Amethyst）

No. 019
C50 / M60 / Y5 / K0

紫水晶是一種半寶石，而這個顏色指的是帶濃郁紅色調的紫色。無論是《舊約聖經》或《啟示錄》，都將紫水晶列為十二種寶石之一，十六世紀起被當作顏色名稱使用。

No. 018

No. 017

No. 019

No. 020

No. 020
C 80 / M 75 / Y 0 / K 0

天芥菜

（Heliotrope）

如紫草科植物天芥菜的花朵一般明亮帶藍色調的紫色。由於花的朝向會隨著太陽轉動，因此名稱由來自希臘文的「太陽」（Helios）和「朝向」（Trope）。天芥菜的花還會散發如香草一般的甜香，被用來當作香水的原料，因此別名「香水草」。

No. 021

番紅花

（Crocus）

如鳶尾科植物番紅花一般，屬於帶有淺紅色調的紫色。希臘神話當中，單戀妖精的青年克羅卡斯最後變成了番紅花。另外還有一說，被囚困的普羅米修斯滴下的鮮血變成了番紅花。據說這個顏色名稱原本指的是黃色的番紅花。

薰衣草

(Lavender)

如唇形科常綠小灌木薰衣草一般明亮的淺紫色。日本代表淺紫色的顏色名稱是「藤色」(No.014)，薰衣草在西洋則是淺紫色的代名詞。薰衣草在整個歐洲都非常受到歡迎，自古羅馬時代就被用來當作鎮靜劑或香料使用。

歐丁香

(Lilac)

原產於東歐的木犀科落葉植物歐丁香花朵的顏色，屬於帶有些微紅色調的淺紫色。在出現化學染料的二十世紀初蔚為流行，法文稱為「Lilas」。

No.022

No.023

164

Créme
CASSIS

No. 024

No. 024
C 30 / M 100 / Y 30 / K 50

黑醋栗甜酒

（Crème de Cassis）

如法國具代表性的利口酒「黑醋栗甜酒」一般帶深紅色調的紫色。黑醋栗是茶藨子科小型灌木，又稱黑加侖，會結出接近黑色的深紫色果實。

各種權威的「紫」

無論東洋或西洋，自古以來就發現了可以染成紫色的染料。日本使用的是名為紫草的植物根部染色，但如果想要染成深紫色需要使用大量的原料，染色的技術和工序也很講究，數量稀少，也因此被認為是高貴的顏色。服色當中地位最高的紫袈裟，必須獲得天皇的特許才能穿著。

西洋使用的是某種貝類和軟體動物分泌的黏液，染出鮮豔的紫色。據說提煉一公克的染料必須使用兩千個以上稀有且昂貴的貝類，而且從中萃取色素是一件非常困難的事，因此紫色被認為是象徵最高權威的顏色。

根據希臘神話的記載，紫色是眾神衣服的顏色，而在《舊約聖經》中，只

有禮拜耶和華的祭司才能穿紫色的衣服。伊斯蘭王國的所羅門王用紫色的布裝飾耶路撒冷神殿；埃及豔后將船帆染成紫色。在古代羅馬國，紫色被認為是皇帝或皇位繼承者專屬的特權顏色，其他人穿紫色會被處以死刑。看到拜占庭時代的鑲嵌畫，被當作聖人的皇帝或皇帝的妃子，穿的是紫色的衣服。雖然九世紀因為傳統的染色技法失傳而染不出紫色，但到了十五世紀，從介殼蟲提煉出紫色染料，紫色再度成為地位最高的神職人員衣服的顏色。現在的天主教，紫色依舊是僅限樞機主教才能穿的顏色。

褐

以日本基本色名六色（白、黑、紅、黃、綠、藍）為基準
制定的顏色名稱。褐色（日文寫作「茶」色）是各種顏色
的混合色，屬於中間色。古時候的日本沒有總稱茶色系顏
色的色名，室町時代開始用茶葉染色，「茶色」的名稱才
因此誕生。進入江戶時代之後，茶色成為統稱所有茶色系
顏色的色名，相當於西洋的「Brown」，九世紀起固定成為
基本色彩用語。無論是樹木、土、動物毛皮和羽毛等自然
界，或是人類的肌膚和毛髮、食品、料理等，身邊經常可
以看到褐色，是一個讓人感到溫暖舒適的顏色。

No. 001

褐色

（かっしょく）

No. 001
C 10 / M 70 / Y 100 / K 60

這是帶黑色調的褐色。作為褐色系當中的深色，二次世界大戰後日文讀音才變成「kasshoku」。「褐」的含義包含粗糙、又髒又黑的衣服，被認為像是骯髒未漂白的麻布的顏色。

No. 002 - A

No. 002

No. 002
C 30 / M 45 / Y 80 / K 30

桑染、桑色

（くわぞめ・くわいろ）

煎煮桑科植物桑樹的樹皮和樹根，以灰汁當作媒染劑染出的黃褐色。這個名稱用來統稱所有以桑木為材料的植物染，由深到淺，涵蓋的顏色範圍很廣。桑染的明亮色稱作「桑色白茶」（くわいろしろちゃ）。

No. 002 - A
C 10 / M 30 / Y 50 / K 20

桑色白茶

檜皮色

（ひわだいろ）

柏科常綠針葉樹日本扁柏（譯註：日文寫作「檜」）或日本花柏樹的樹皮顏色，屬於帶暗灰色調的褐色。這是自平安時代起的古老色名，「檜」的語源是古代生火時使用的「火木」（譯註：發音同為「hinoki」）。日本扁柏是日本人非常熟悉的樹，後來這個顏色也被稱作「樹皮色」（きはだいろ）。

伽羅色

（きゃらいろ）

使用伽羅香木染成的顏色，屬於暗沉帶紅色調的黃色，又稱作「沉香色」（じんこういろ）。伽羅在平安時代被認為是珍貴的極品香木，到了後世才被當作顏色名稱使用。醬油熬煮的「伽羅蜂斗菜」（きゃらぶき）或「伽羅牛蒡」（きゃらごぼう），都是因為料理的顏色接近伽羅色而得名。

丁子色、丁字色

（ちょうじいろ）

使用桃金孃科常綠喬木丁香的樹皮和花苞染成的顏色，屬於暗沉帶紅色調的黃色。丁香的英文是「Clove」，自古以來就被當作焚香或香料使用。用香木染成的顏色統稱「香色」（こういろ）。

No. 005

No. 004

No. 003

黃櫨色

（はじいろ・はぜいろ）

漆樹科落葉小喬木野漆樹（黃櫨）的日文簡稱「櫨」（ハゼ），而「ハジ」是日本古代的稱法。黃櫨色是用野漆樹的樹皮染成的顏色，屬於帶暗沉黃色調的紅色。由於野漆樹的葉子會轉成鮮豔的紅葉，因此有名為黃櫨紅葉的襲色目，顏色是紅黃搭配。

No.006

No. 007

No. 007
C 0 / M 20 / Y 30 / K 70

空五倍子色

（うつぶしいろ）

使用生長在漆樹科落葉小喬木鹽膚木（別名
五倍子樹）葉軸的蟲癭（蚜蟲幼蟲寄生所造
成的新增組織）所染成的顏色，屬於暗濁的
褐色。蟲癭又稱五倍子，由於內部是空洞，
因此是空五倍子。五倍子樹被用來當作藥
材、染料、把牙齒染黑的材料使用。

橡

（つるばみ）

「橡」是麻櫟、栃樹、青剛櫟等山毛櫸科樹木果實的總稱，日本古代稱作「つるばみ」，而橡色就是用這種果實染成的顏色。平安時代沒有使用「茶」字的顏色名稱，用雜樹皮染成的顏色統稱「橡色」。由於材料取得容易，染色作業簡單且顏色持久，因此成為庶民衣物的基本色。

黃橡

（きつるばみ）

用橡果染成的顏色，屬於發黑的黃紅色。使用不同的媒染劑可以分別染出明亮的「白橡」（しろつるばみ）、帶紅色調的明亮「赤白橡」（あかしろつるばみ、帶藍色調的明亮「青白橡」（あおしろつるばみ）等不同的色調。

No. 009

No. 008

木蘭色

（もくらんじき）

將原產自印度的使君子科雙子葉植物訶子的果實搗碎後染色，屬於鈍色調的偏亮黃褐色。訶子的果實在中國稱作色。訶子的果實在中國稱作「訶黎勒」，被當作中藥材使用。《大寶律令》（譯註：日本飛鳥時代的基本法典）的衣服令當中有「黃橡」這個名稱，被認為與木蘭色同色。

白橡

赤白橡

青白橡

No. 010

No. 009 - B

No. 009 - A

No. 009 - C

No. 011

蒲色、樺色

（かばいろ）

■ No. 011
C 20 / M 85 / Y 90 / K 25

香蒲科單子葉植物香蒲花穗的顏色，屬於帶強烈紅色調的褐色。日文「蒲」（ガマ）的別名是「かば」。平安時代的色名是「樺色」，指的是樺櫻樹皮的顏色，之後指的是水草蒲花穗的顏色，但作為顏色名稱，沒有特別區分「蒲」和「樺」，兩者皆通用。

No. 012

蒲茶、樺茶

（かばちゃ）

■ No. 012
C 10 / M 80 / Y 85 / K 20

帶蒲色的茶色。江戶時代中期非常流行蒲茶染，據說當時的蒲茶色和樺茶色的色調有些微的不同。英文的顏色名稱「焦橙」（Burnt Orange）是近似色。

178

No. 013

亞麻色

（あまいろ）

這是使用亞麻科一年生植物亞麻做成的亞麻繩的顏色，屬於帶明亮黃色調的褐色。

歐洲從西元前開始就有栽種亞麻，取其莖部纖維可以織成亞麻布。英文稱亞麻色為「Flax」，被形容成是淺色金髮的顏色，亞麻色是其日文譯名。

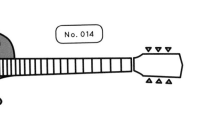

No. 014

朽葉色

（くちばいろ）

植物葉子腐朽的顏色。

JIS（日本產業規格）將這個顏色定義成帶灰色調和紅色調的黃色。平安王朝將其稱作「朽葉四十八色」，有許多不同的變化。襲色目也有黃朽葉、赤朽葉、青朽葉等不同的顏色搭配。

栗色

（くりいろ）

No. 015
C 20 / M 80 / Y 95 / K 60

如山毛櫸科落葉喬木栗樹果實的皮一般，屬於有光澤的暗褐色。栗子從有歷史之前就是日本人熟悉的食物，就是日本人熟悉的食物，「落栗色」（おちぐりいろ）、「栗皮色」（くりかわいろ）、「栗皮茶」（くりかわちゃ）等，有許多不同顏色名稱，用來代表同系統的色調。

No. 016 - A

No. 015

小麥色

（こむぎいろ）

No. 016
C 10 / M 50 / Y 60 / K 0

這是如禾本科小麥穀粒一般帶橘色的明亮褐色。英文稱小麥色為「Wheat」，自十八世紀初期開始使用這個顏色名稱，代表帶黃色調的淺褐色，普遍為人所知。另外還有「餅乾」（Biscuit）等代表小麥加工品的顏色名稱，種類豐富。

榛色

（はしばみいろ）

樺木科落葉喬木榛樹成熟果
實的顏色，屬於帶黃色調的
褐色，英文稱作「榛果」
（Hazelnut）。由於莎士比
亞將其寫入他的戲劇作品
中，因此成為用來形容明亮
褐色眼睛的顏色。「榛色」
是日文譯名。

No. 017

No. 016

鳶色

（とびいろ）

如小型猛禽鳶鳥的羽毛一般，屬於帶灰色調的褐色，比鳶鳥羽毛真正的顏色更暗一點。這是江戶時代具代表性的色名，由於在各地都可以看到鳶鳥，因此還有「鳶茶」（とびちゃ）、「黑鳶」（くろとび）、「藍鳶」（あいとび）等顏色名稱，種類豐富。

雀茶

（すずめちゃ）

如雀科鳥類麻雀頭部羽毛一般，屬於帶紅黑色調的褐色。「雀色」（すずめいろ）指的則是如麻雀背部羽毛一般帶一點灰綠色的茶色，與雀茶色同為江戶時代的流行色。無論是過去或現在，麻雀都是貼近人們生活的鳥類，受到歡迎。

No. 019

No. 018

182

狐色

（きつねいろ）

No. 020
C 20 / M 60 / Y 90 / K 0

如狐狸毛的顏色一般，屬於帶紅和黃色調的明亮褐色。

現在會用這個顏色形容烤得酥脆美味的食物。英文稱作「狐狸」（Fox），含有晒黑、斑駁變色的古書等負面的意思。

駱駝色

（らくだいろ）

No. 021
C 10 / M 40 / Y 60 / K 15

如駱駝毛一般的明亮淺褐色。駱駝作為家畜的歷史已經長達四千年以上，但日本直到江戶時代中期之後，駱駝才成為一般普遍為人所知的動物。現在的日本更熟悉這個顏色的英文稱呼「駝色」（Camel）。

No. 021

No. 020

No. 022

C 25 / M 70 / Y 85 / K 15

團十郎茶

（だんじゅう
ろうちゃ）

如柿色一般的紅茶色。江
戶時代中期，擁有超人氣
的歌舞伎演員第五代市川
團十郎在狂言《暫》穿的
素袍顏色成為庶民之間的
流行色，團十郎也因此成
為顏色名稱。希望和人氣
演員穿同樣的顏色，這種
心態古今皆同。

No. 023

C 40 / M 60 / Y 100 / K 10

路考茶

（ろこうちゃ）

這是江戶時代男扮女裝的演
員——第二代瀨川菊之丞
（藝名路考）在狂言《八百
屋阿七》所穿的衣服顏色。

另外還有以第三代中村歌
右衛門（藝名芝翫）命名
的「芝翫茶」（しかんち
ゃ）、以第二代嵐吉三郎
（藝名璃寬）命名的「璃寬
茶」（りかんちゃ）等。

No. 023 - A

C 25 / M 55 / Y 65 / K 25

芝翫茶

No. 023 - B

C 35 / M 55 / Y 70 / K 50

璃寬茶

No. 023

No. 023 - B

No. 023 - A

No. 022

利休色

（りきゅういろ）

No.024
C 15 / M 20 / Y 65 / K 60

帶有強烈綠色色調的淺茶色。

據說日本安土桃山時代的茶人千利休喜歡這個顏色，但這個顏色名稱是在江戶時代才出現，被認為是在染坊或和服店創造出來的顏色。另外還有「利休鼠」、「利休茶」、「利休白茶」等顏色名稱，許多帶綠的暗色都被冠上「利休」二字。

御召茶

（おめしちゃ）

No.025
C 55 / M 45 / Y 55 / K 55

就好像是帶黃綠色的茶色發黑的顏色。據說德川家齊愛用這個顏色的高級縐綢，因此用「穿」的敬語「御召」命名。當時受到茶道的影響，有許多包括「鴇茶」（ひわちゃ）、「鶯茶」（うぐいすちゃ）等顏色名稱，指的是帶澀綠色色調的茶色。

No. 026

No. 026
C 25 / M 35 / Y 80 / K 60

國防色

（こくぼうしょく）

舊日本陸軍軍服的顏色，屬於黯沉的黃褐色。日本陸軍的軍服原本是紺色，日俄戰爭隔年改成茶褐色。根據一九四〇年大日本帝國國民服令的規定，土色、卡其色、其他歸類於卡其色的顏色皆屬於國防色。

No. 027

No. 027 - A

赤銅色

（あかがねいろ・しゃくどうしょく）

■ No. 027
C 30／M 95／Y 100／K 30

赤銅是日本獨特的銅合金，在銅裡面加入些微的金和銀。這個顏色屬於暗沉的黃紅色。

自奈良時代起，工藝品和銅像就會使用赤銅。英文色名「紅銅」（Copper Red）是銅的顏色，指的是如拋光過的銅表面一般帶黃色調的紅色，容易與赤銅色混淆，但顏色名稱的由來不同。

■ No. 027 - A
C 20／M 95／Y 95／K 10

紅銅

黃土色

（おうどいろ）

黃土

No. 028 - A

C 30 ／ M 40 ／ Y 95 ／ K 0

乾燥地帶的沙塵堆積所呈現的黃土顏色，屬於帶紅色調的黃色。天然的黃土是古代的顏料之一，中國山西省的黃土被認為品質最好。這個顏色與英文色名「Yellow Ocher」幾乎屬於同色。「Ocre」是黃土的意思，指的是黃種人皮膚的顏色。

No. 028

No. 028 - A

土器色

（かわらけいろ）

土器是沒有上釉藥的素燒陶器，作為顏色名稱，指的是暗沉的紅褐色。日本平安時代將所有的陶瓷器統稱「かわらけ」。「赤陶」（Terracotta）是從古羅馬遺跡當中挖掘出的土器，作為顏色名稱，指的是赤陶土素燒的顏色。

No.029

No.029-A

煉瓦色
（れんがいろ）

No. 030
C 20 / M 80 / Y 80 / K 30

如紅煉瓦（紅磚）一般的紅褐色。對於明治時期的日本人而言，這是象徵西洋文明的顏色。英文「紅磚」（Brick Red）是十七世紀之前就有的顏色名稱，但紅磚的顏色範圍廣，因此沒有明確規定的標準色。

焦茶
（げちゃ）

No. 031
C 55 / M 75 / Y 70 / K 65

好像是東西燒焦一般的偏黑深褐色。「煆富錳棕土」（Burnt Umber）是黃褐色的顏料富錳棕土經過充分鍛燒至焦的顏色，比日本認知的焦茶色更明亮且帶紅色調。

No. 031-A
C 50 / M 75 / Y 65 / K 50

鍛富錳棕土

琥珀色
（こはくいろ）

No. 032
C 0 / M 40 / Y 75 / K 35

琥珀是古代樹脂的化石，是佛教七寶之一，呈現透明或半透明，顏色是近似褐色的黃色。而琥珀色指的則是有一點偏褐的暗沉帶紅色調黃色。琥珀色的英文是「Amber」，與褐色系的「Umber」（褐土）無論是色調或名稱的由來都不相同。

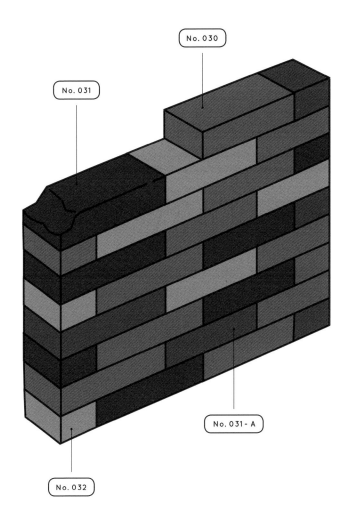

No. 030

No. 031

No. 031- A

No. 032

撒哈拉

（Sahala）

這是代表撒哈拉沙漠沙子顏色的法文色名，屬於帶灰色調的黃色。如沙子一般的顏色在英文稱作「Sand Color」，日文則稱作「砂色」（すないろ），由於不同的土地有不同顏色的土和沙，因此沒有明確的色調定義。

No. 033

卡其

（Khaki）

「Khaki」是梵文，代表泥土、灰塵的意思。卡其涵蓋的顏色範圍很廣，原本指的是暗沉帶黃色調的紅色，但現在一般而言，指的是帶一點綠色調的褐色。這個顏色同時也被當作是軍服顏色的代名詞。

No.034

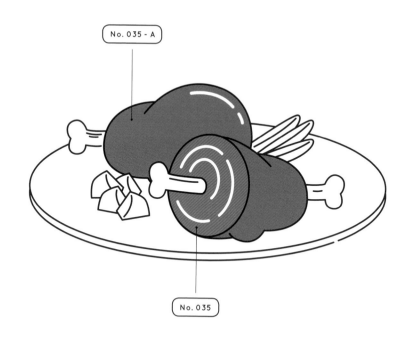

No.035 - A

No.035

No.035
C 30 / M 80 / Y 80 / K 0

焦赭色

（Burnt Sienna）

「Burnt Sienna」的意思是「燒過的赭土」，屬於明亮的紅褐色。名稱由來是義大利托斯卡納州古都西恩納（Sienna）燒製的紅磚和屋瓦。相較於焦赭是藉由鍛燒土性顏料加深顏色，「生赭色」（Raw Sienna）指的則是生土的顏色，屬於黃褐色。

No.035 - A
C 10 / M 50 / Y 90 / K 40

生赭色

No. 036 - A

No. 036

富錳棕土

（Umber）

No.036
C 0 ／M 45 ／Y 70 ／K 30

富錳棕土是用氫氧化鐵和二氧化錳製造出的土性顏料，屬於偏暗色調的黃褐色。義大利翁布里亞（Umbria）地方出產的土品質優良，也是這個顏色名稱的由來。沒有經過鍛燒的富錳棕土稱作「生富錳棕土」（Raw Umber）。

 No. 036 - A
C 15 ／M 50 ／Y 65 ／K 50

生富錳棕土

桃花心木

（Mahogany）

這是如桃花心木一般的暗褐色。桃花心木是棟科樹木的總稱，由於熱帶美洲產的桃花心木紋理細緻且堅實，被認為是適合用來製作家具的優良木材。打磨之後經過長時間使用，木材會出現光澤。

No.038

No.037

No. 038
C 20 / M 60 / Y 55 / K 0

肉桂

（Cinamon）

樟科常綠樹肉桂樹的樹皮經過乾燥後的辛香料顏色，屬於帶白色調的紅褐色。肉桂是在江戶時代中期傳入日本，「Cinamon」的日文譯名是「肉桂色」（にっけいいろ）。

196

栗子

（Maroon）

No. 039
C 35 / M 100 / Y 70 / K 60

這是原產於西班牙、帶有強烈紅色調的大顆栗子的顏色，屬於帶暗紅色調的褐色。烤栗子在歐洲也是晚秋至初冬的季節性食材，也可以用來製作甜點或料理。

各種範圍的「褐」

褐色調的顏色所涵蓋的範圍廣，但過去沒有統稱的色名，進入江戶時代之後，出現了許多冠上「茶」字的顏色名稱。隨著染色技術提升，用便宜的價格就可以染出鮮豔的顏色和微妙的顏色變化，但由於當時社會的階級制度嚴格，政府經常頒布奢侈禁令，詳細規定庶民衣服的花色和材質。在各種規範之下仍想要穿得時尚且與眾不同，如此的渴望加上文字遊戲磨練出的心性，讓染色師傅努力反覆地進行各種嘗試，「四十八茶百鼠」（譯註：各種不同的茶色和鼠色調顏色）就是在這個背景之下誕生的精緻色彩文化。

「四十八」和「百」代表的都是多數的意思，在商業目的之下會將所有新

色命名，無論是茶色和鼠色，實際上都有一百種以上的名稱。稱不上華麗的顏色都有這麼多的變化，除了歸功於江戶人追求時尚和極致的精神之外，也因為褐色是各種顏色的混合色，屬於中間色。直到現在，日本民族分析色彩、辨別微妙顏色變化的能力，在世界上可說是數一數二。

日本人享受在限制之下創造出各種「茶色」的樂趣，西洋人則是在生活中辨別各種褐色。不同色調的頭髮、眼睛、肌膚的顏色，平時常吃的肉和小麥加工品烤出來的顏色，以及各個土地不同的岩石、磚瓦建築的顏色等，用與日本不同的觀點分類褐色。

198

黑&白

黑色是吸收全波長可視光物體的顏色總稱。將減法混色（CMY）的三原色全部重疊在一起就會變成黑色，但現實中不存在完全的黑色。日文「黑」（くろ）的語源被認為是「暗」（くら・くろ）。不透光的特性被認為是不吉利的顏色，因此黑色給人「死亡」、「不幸」、「闇」、「不純」、「罪」、「魔」等印象。

白色（しろ）是反射全波長可視光物體的顏色總稱。將加法混色（RGB）的三原色全部重疊在一起就會變成白色，但現實中也不存在完全的白。白色給人「清潔」、「清純」、「潔白」、「純粹」的印象。

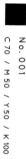

No.001

No. 001
C 70 / M 50 / Y 50 / K 100

漆黑

（しっこく）

如塗上黑漆的漆器般有光澤且不透明的黑色。正如完全沒有光的暗處會用「一片漆黑」形容，有光澤的黑髮也會形容成「漆黑秀髮」，漆黑用來形容純度高的黑色或最高級的黑色。

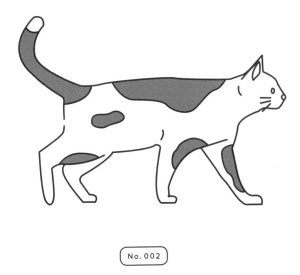

No.002

No. 002
C 15 ／ M 20 ／ Y 35 ／ K 55

生壁色

（なまかべいろ）

土牆剛砌好還沒有乾的顏色，從帶茶色調的灰色到帶灰色調的茶褐色，涵蓋的範圍很廣，因此很難判斷究竟是鼠色系還是茶色系。在江戶時代就被當作染色使用，現在也是和服會使用的顏色。

鐵色

（てついろ・
　くろがねいろ）

這是帶綠色調和藍色調的暗灰色。指的不是經過打磨有光澤的鐵，而是鐵經過鍛燒的顏色，或是含鐵陶器釉藥的顏色。在日文中，常用的金屬名稱有「金」（こがね）、「銀」（しろがね）、「銅」（あかがね），以及「鐵」（くろがね）。

鉛色

（なまりいろ）

屬於沒有光澤、中等亮度、帶藍色調的灰色。鉛的日文稱作「あおがね」。鉛原本的顏色是帶有金屬光澤的明亮灰色，但作為顏色名稱，指的是氧化發黑的混濁色調。鉛色會用來形容暗沉的天空。

No.005

C 30 / M 20 / Y 30 / K 70

鈍色

（にびいろ・
にぶいろ）

深鼠色。帶有些微的綠色調
和黃色調，不是中性的灰
色。鈍色是自古以來就有的
色名，關於語源的說法有很
多種，沒有明確的答案。這
是喪服會使用的顏色，因此
被認為是凶色。

No.006

C 60 / M 40 / Y 35 / K 50

青鈍色

（あおにびいろ）

No.006 - A

薄鈍色

C 10 / M 10
Y 15 / K 45

屬於帶藍色調的灰色，有時
也會用來代表淺蔥色混藍色
調的顏色。這是尼僧使用的
顏色，凶事或佛教相關的服
飾經常可以看到這個顏色。
另外，喪服或僧服使用的淺
鈍色稱作「薄鈍色」（うす
にびいろ）。

No.005

No.006

No.006 - A

No.007

墨色

（すみいろ）

No. 007
C 10 / M 10 / Y 10 / K 90

這是書畫會使用的墨的顏色。中國的唐墨偏藍，日本的和墨偏紅褐。炭和煤是最古老的顏色材料，拉斯科洞窟的壁畫使用炭混合獸脂繪製，東洋則是將煤混合膠固定，製成墨使用。

USUSUMI

No.008

No.008
C5 / M5 / Y5 / K50

薄墨色

（うすずみいろ）

淺墨色。自古以來喪服或死亡通知書上的文字會使用這個顏色，被認為是不好的顏色。順道一提，「薄墨衣」指的是喪服，但「薄墨紙」指的是用寫過字的和紙重新製成的再生紙，和喪事沒有關係。

消炭色

（けしずみいろ）

軟木炭的顏色，屬於近乎黑色的深灰色，同樣的顏色在英文中稱「炭灰」（Charcoal Gray）。炭是人類自古以來就非常熟悉的顏色。消炭色並非是日本的傳統色名，英文名稱的起源更古老。

灰汁色

（あくいろ）

灰汁是稻草灰或木頭灰泡水過濾後得到的上層清液，屬於帶黃褐色的中等亮度灰色。灰汁是草木染的媒染劑，也是布的洗潔劑和漂白劑，自古以來就被廣泛使用。同樣的顏色在英文中稱「淺灰」（Ash Gray）。

No. 010

No. 009

No. 011

No. 011 - A

鼠色

（はいいろ・
ねずみいろ）

■ No. 011
C 15／M 10／Y 10／K 65

■ No. 011 - A
C 0／M 0
Y 0／K 70

灰色

如灰燼一般的淺黑色。日本的傳統色名沒有使用「灰色」，而是在江戶時代開始使用「鼠」當作顏色名稱。這個顏色現在被認為與英文的「gray」相同，JIS規格將介於白與黑之間，中等明度的無彩色定義為鼠色。

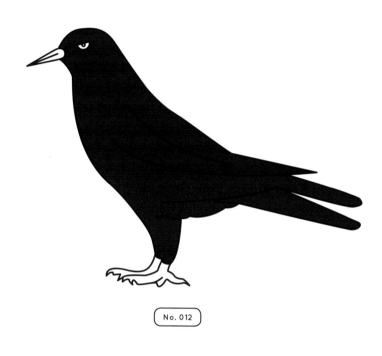

No. 012

■ No. 012
C 90 / M 90 / Y 0 / K 65

烏羽色、濡羽色

（からすばいろ・
ぬればいろ）

如烏鴉的羽毛一般帶有光澤的黑色。樹木或土壤被水淋濕之後，顏色會變暗且看起來有一點光澤，這樣的顏色被稱作「濡色」，因此帶有光澤的烏羽色又被稱作「濡烏色」（ぬれがらす），用來形容日本女性美麗的烏黑秀髮。

210

No. 013
C 30 / M 40 / Y 0 / K 70

鳩羽色

（はとばいろ）

如野鴿的羽毛一般，屬於暗沉的灰紫色。鳩羽色自明治時代起就是受歡迎的和服顏色，直到現在也是和服會使用的顏色。「鳩羽鼠」（はとばねず）的彩度更低，指的是帶有些微紫色色調的鼠色。

211

No. 014
C 45 / M 35 / Y 35 / K 15

素鼠

（すねず）

不帶紅色調或藍色調，屬於純粹的中明度灰色。「素」代表「純」的意思。這個顏色雖然被認為是凶色，屬於大家所忌諱的無彩色系顏色，但自江戶時代中期之後，被認為是純粹的顏色而逐漸受到歡迎。

No. 015
C 30 / M 20 / Y 20 / K 5

銀鼠

（ぎんねず）

接近白色的鼠色。「銀」的日文為「しろがね」，涵蓋在白色的範圍內。幾乎就是白色的亮灰色稱作「白鼠」（しろねず）。英文中的「銀白」（Silver Gray）指的幾乎是同一個顏色。

No. 015 - A
C 5 / M 0 / Y 0 / K 30

銀白

No. 015 - A

No. 015

No. 014

No. 016
C0 / M20 / Y5 / K50

櫻鼠

（さくらねず）

帶有些微櫻色的低明度鼠色。這是自江戶時代起流行的顏色名稱。另外有一個同義的顏色，那就是帶灰色調的櫻色，稱作「灰櫻」（はいざくら）。江戶時代由於江戶經常發生火災，因此人們討厭帶有「灰」字的名稱，因此顏色名稱不會使用「灰」字。

No. 017
C20 / M0 / Y10 / K50

淺蔥鼠

（あさぎねず）

帶有些微淺蔥色的鼠色。江戶時代後期，細分帶有些微其他色調的鼠色，出現如「藤鼠」（ふじねず）、「梅鼠」（うめねず）等不同顏色名稱，享受微妙的色彩變化和文字遊戲帶來的樂趣，獨特的色彩文化就此誕生。

No. 017 - A
C15 / M35 / Y25 / K40

梅鼠

No. 017　　No. 017 - A　　No. 016

鉛白

（えんぱく・
えんぱく）

用以鹼式碳酸鉛為主原料的鉛製造出的不透明白色。這是非常古老的人工白色顏料，無論日本或西洋都會使用鉛白粉，但由於毒性太強，現在已經沒有在使用。繪畫方面是自文藝復興之後才開始使用。

白亞

（はくあ）

白亞是白堊紀堆積的蟲和貝類化石的總稱，自古以來就被當作色素或繪圖顏料使用，屬於霧面質感的白色。日文慣用語「白亞的殿堂」當中的「白亞」原本是「白堊」的借字，代表灰泥之意，現在則與材質無關，用來形容全白色。

No. 019

No. 018

214

砥粉色

（とのこいろ）

No. 020
C5 / M15 / Y40 / K5

灰白、灰白色

（はいじろ・
かいはくしょく）

No. 021
C5 / M5 / Y10 / K5

帶黃色調的灰色。砥粉指的是在切割砥石時產生的粉末，或是鍛燒黃土後磨成的粉末。砥粉除了用來研磨刀劍之外，也會當作底妝或為漆器打底使用，有時也會用來為板子或柱子上色。

帶灰和些許黃色調的白色。英文中的「Off White」也是帶有灰色調的白色，但並非特指某一個顏色，而是帶一點其他色調的近白色的總稱。

練色

（ねりいろ）

帶些微黃色調的白色。煮繭得到的柔軟生絲稱作「練系」，因此練色指的是生絲在漂白或染色前的顏色。經過進一步精煉後變得更白、更亮的顏色稱作「白練」（しろねり）。

No.022

生成色

（きなりいろ）

帶黃色調的白色。這是纖維最自然的顏色。生成色是一九七〇年代後半才出現的新色名。古代將沒有經過任何處理的原色稱作「素色」（もといろ）。練色僅限絲綢，但生成色包括木棉、麻等植物纖維或羊毛的動物纖維，涵蓋的範圍廣。

No. 023

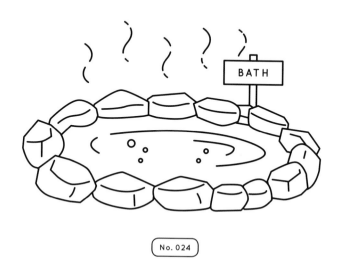

No.024

乳白色

（にゅうはくしょく）

習慣用乳白色代表如乳汁般不透明的白色，有時也會用來形容溫泉的湯色。與自古以來酪農業盛行的歐洲不同，由於日本沒有酪農的歷史，因此找不到作為傳統色名的名稱由來。

卯花色

（うのはないろ）

「卯花」是初夏會結出有如白雪一般小花的虎耳草科植物齒葉溲疏的別名，卯花色指的就是這種花的顏色。卯花是自日本萬葉時代就存在的古代色名，但很少用來直指白色。煮過的豆渣就好像是又白又細的小花，因此又被稱作「卯之花」。

No.026

燈黑、炭黑

（Lamp Black・
Carbon Black）

■
No.026
C 30 / M 20 / Y 20 / K 100

指的是用煤製作的黑色顏料。
「燈黑」是從油煙或燈油提煉，
自古以來就被當作墨水或刺青墨
使用，用途廣泛。「炭黑」是工
業製造的極細微炭黑粉，是現在
最常見的黑色顏料。

220

MEMO

ERASER

No.027

烏賊墨

(Sepia)

No.027
C 60 / M 60 / Y 90 / K 60

日本將近似黑色的褐色稱作烏賊墨，但這個顏色名稱原本指的是帶暗灰色調的黑色。「Sepia」是烏賊墨汁的意思，西洋自古以來就將其當作顏料，用於筆記或繪畫等。有時也會用「烏賊墨」形容懷舊的事物。

石板灰

No. 028
C 60 / M 45 / Y 35 / K 10

（Slate Gray）

這是歐洲各國使用的石板瓦的顏色。「Slate」指的是板岩。根據產地不同，色調從偏黑到灰褐色都有，但一般而言，指的是板岩的深灰色。「Slate Gray」又譯作「岩板色」或「岩盤色」。

霧

No. 029
C 10 / M 0 / Y 5 / K 15

（Fog）

有如蒙上一層霧一般帶藍色調的灰色。在多雨多霧的英國，有其他如薄霧（Mist）、煙霧（Haze）等豐富的顏色名稱，用來代表帶淺灰的顏色。各自根據水蒸氣的多寡而有不同的顏色差異，但沒有明確的定義。

雪白

No. 030
C 5 / M 0 / Y 0 / K 0

（Snow White）

如雪一般純白的顏色。這是最古老的顏色名稱之一，但視覺上並非指特定的顏色，大多是用來形容白皙的程度。另外還有「霜白」（Frosty White），同樣用來代表純白。

No. 028

No. 029

No. 030

鋅白、鈦白

（Zinc White．
Titanium White）

霧面質感的不透明白色。兩者皆是受歡迎的白色顏料，「鈦白」是以鈦為原料，「鋅白」則是以二氧化鈦為原料製成。雖然是同樣的白色，但由於著色力不同，因此繪畫時會視情況分開使用。

珍珠白

（Pearl White）

有光澤感的帶灰色調白色。由於根據光的干涉作用，珍珠表面會出現各種不同的色調，因此如「珍珠粉」（Pearl Pink）、「珍珠灰」（Pearl Gray）等，在形容有光澤的淺色時，經常會冠上「珍珠」二字。

No. 031

No. 032

雪花石膏

（Alabaster）

No. 033
C0 / M0 / Y0 / K5

如雪花石膏一般清澈有透明感的白色。雪花石膏是類似大理石的半透明白色礦物，在古代指的是建築物使用的「方解石」，是硬度更高的石頭。

No. 034-A

No. 034

象牙

（Ivory）

象牙色，屬於有光澤、帶黃色調的白色。自古以來象牙在西洋就是珍貴的工藝材料，古羅馬宮殿裡也可以看到象牙的裝飾品。「象牙黑」（Ivory Black）指的是燃燒象牙製成的黑色顏料，屬於帶紅色調、有透明感的黑色。

象牙黑

米色

（Beige）

帶褐色色調的明亮灰黃色。現在沒有特別限定材質，但原本指的是沒有經過漂白或染色的天然羊毛原色。法國將未經過漂白的亞麻布顏色稱作「亞麻原色」（Écur）。

No. 035 - A
C 5 / M 20 / Y 45 / K 5

亞麻原色

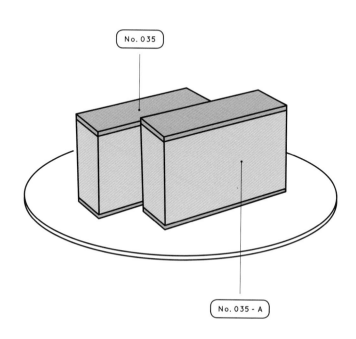

No. 035

No. 035 - A

牛奶白

（Milk White）

帶有少許黃色調的不透明白色。牛奶在歐洲是日常生活中不可或缺的食材，「Milk White」早在十世紀就已經是顏色名稱。脫脂牛奶的顏色稱作「Skimmed Milk White」，其他還有許多與牛奶相關的顏色名稱。

No.036

各種明暗「黑」與「白」

黑與白屬於沒有色相的無彩色，每一種語言都有相對應的顏色名稱，被認為是明暗兩端的顏色。

在許多文化裡，等同於「黑暗」的黑色都具有兩種意義，除了代表死亡、消滅、破壞之外，同時也是分化成其他各種顏色之前的顏色，被認為是誕生的顏色。希臘神話中，代表黑夜的女神倪克斯在死亡和沉睡之後賦予生命和覺醒，基督教文化也認為黑夜是死亡與重生之路。在中國的陰陽五行說當中，黑色是代表冬天死後世界的顏色，同時也包含所有顏色，是水墨畫的基礎色。日本也發展出獨特的色彩文化，欣賞原本應該屬於凶色的黑色和鼠色。

無論古今東西，白色都是純潔的象徵，古埃及的神官和古羅馬的巫女等神職人員都是身穿白袍。舊約聖經將白色當作光的顏色，也是神的象徵。伊斯蘭教和亞洲各宗教都將白色當作最高階級。日本的神道和佛教當中，七五三繩的紙垂、潔淨身體的鹽、白砂、禊祓的白衣等，都代表清淨的意思。白色之所以被當作婚禮的顏色，也是因為白色代表純真潔白。白色也具有另外一種意義，是代表衰老或生命逝去的顏色。許多地區將白色視為喪事的顏色，直到十六世紀左右為止，在歐洲和現在的廣域亞洲，與死者親近的人會身穿白色的喪服，非洲的部分部族也有在服喪期間用石灰塗抹頭髮和身體的習俗。

冠上固有名詞的顏色名稱

□ 畫家　　　□ 歷史人物　　　□ 陶瓷器　　　□ 品牌 & 工業製品

維梅爾藍（Vermeer Blue）、威廉橘（William Orange）、梵谷黃（Gogh Yellow）

顏色的由來各式各樣，天空、土地、動植物等自然界的事物以及染料、顏料等，染色材料的原料是最常見的由來。另一方面，代表某一個時代的藝術家和歷史人物的名字、企業和品牌名稱等，冠上固有名詞的顏色名稱也不算少。大多數的人聽到這些名字，腦海裡都會浮現相同的印象，這樣的顏色名稱屬於獨具特徵的印象色。

冠上畫家名字的顏色名稱 ❶

文藝復興時期之後，繪畫也孕育了新的色彩文化。畫家們的
作品當中最讓人印象深刻的顏色。

☑ 畫家
☐ 歷史人物
☐ 陶瓷器
☐ 品牌 & 工業製品

拉斐爾藍
（Raffaello Blue）

提齊安諾紅
（Tiziano Red）

喬托藍
（Giotto Blue）

維梅爾藍
（Vermeer Blue）

林布蘭茜
（Rembrandt Madder）

范戴克棕
（Van Dyck Brown）

■ 喬托藍

（Giotto Blue）

十三到十四世紀文藝復興初期的義大利畫家喬托使用的藍銅礦顏料的顏色。喬托在斯克羅威尼禮拜堂（Cappella degli Scrovegni）的壁畫上全面使用這個顏色。

■ 提齊安諾紅

（Tiziano Red）

十五世紀文藝復興中期的義大利威尼斯畫派畫家提齊安諾喜歡使用的紅色。宗教畫；〈聖母蒙召升天〉當中，聖母和二位使徒穿的就是紅色衣服。

■ 拉斐爾藍

（Raffaello Blue）

以十五到十六世紀文藝復興盛期的義大利畫家，同時也是建築師的拉斐爾命名的藍色。拉斐爾用這個藍色生動地描繪聖母瑪利亞的衣服，這個「聖母藍」的別稱就是「拉斐爾藍」。屬於青金岩藍。

■ 范戴克棕

（Vandyke Brown）

十七世紀比利時法蘭德斯畫派宮廷畫家范戴克經常使用的茶褐色。這個顏色的水彩顏料是將從煤礦腐植土採掘的褐煤去除雜質之後精煉而成。

■ 林布蘭茜

（Rembrandt Madder）

由來自十七世紀巴洛克時期的荷蘭畫家林布蘭的暗褐色。以暗色調為基調描繪立體的明暗，這個顏色名稱尤其是指暗色調的赤褐色。

■ 維梅爾藍

（Vermeer Blue）

以十七世紀巴洛克時期的荷蘭畫家維梅爾命名的藍色。〈戴珍珠耳環的少女〉等作品當中使用的群青色。

233

冠上畫家名字的顏色名稱 ❷

合成顏料對繪畫的色彩產生巨大的影響。
近代畫家們的作品當中讓人聯想起的顏色。

☑ 畫家
☐ 歷史人物
☐ 陶瓷器
☐ 品牌 & 工業製品

羅蘭珊灰
（Laurencin
Grey）

藤田白
（Foujita White）

畢卡索藍
（Picasso Blue）

莫內藍
（Monet
Blue）

雷諾瓦粉
（Renoir Pink）

梵谷黃
（Gogh Yellow）

梵谷黃

（Gogh Yellow）

十九世紀荷蘭後印象派畫家梵谷在〈向日葵〉、〈夜晚露天咖啡座〉等作品當中使用的黃色。當時多使用市面上剛開始販售的合成顏料鉻黃。

雷諾瓦粉

（Renoir Pink）

十九世紀法國印象派畫家雷諾瓦用獨特的筆觸畫了許多裸女畫，使用深粉紅色描繪泛紅的肌膚。

莫內藍

（Monet Blue）

源自十九到二十世紀法國印象派畫家莫內的淺藍紫色。用淡灰色打底，再用鈷藍或群青混合鉛白，描繪明亮的光線。

畢卡索藍

（Picasso Blue）

以十九到二十世紀從西班牙到法國進行創作活動的畫家兼雕刻家畢卡索年輕時的作品〈青澀時代〉命名的顏色。〈青澀時代〉是以普魯士藍為基調描繪的寫實畫。

藤田白

（Foujita White）

十九到二十世紀在法國進行創作活動的畫家藤田嗣治使用的乳白色。鉛白混合天花粉，創造出閃耀獨特光澤的白色。

羅蘭珊灰

（Laurencin Gray）

二十世紀法國女畫家兼雕刻家羅蘭珊使用的淡灰色。她使用帶粉色或水藍色的明亮灰色，描繪許多女性的畫像。

以歷史人物命名的顏色名稱

顏色的歷史同時也是人類的歷史。
有許多以傳說或歷史人物命名的顏色名稱。

☐ 畫家
☑ 歷史人物
☐ 陶瓷器
☐ 品牌 & 工業製品

威廉橘
（William Orange）

御門橘
（Mikado Orange）

瑪麗安東妮粉
（Antoinette Pink）

龐巴度藍
（Pompaudour Blue）

羅賓漢綠
（Robin Hood Green）

特蕾莎黃
（Theresian Yellow）

■ 瑪麗安東妮粉

（Antoinette Pink）

十八世紀法國波旁王朝時期國王路易十六的皇后瑪麗安東妮，她的衣裳、家具、陶器等都喜歡使用這個粉紅色。這個顏色在當時的貴婦圈蔚為風潮。

■ 御門橘

（Mikado Orange）

這是記載於一九三○年美國刊行的《色彩辭典》當中的顏色名稱。「御門」在日本指的是「天皇」，這個名稱的靈感是皇太子服的顏色。

■ 威廉橘

（William Orange）

以荷蘭中興之祖威廉三世命名的顏色。這是荷蘭人最敬愛的顏色，足球等國家隊也會使用這個顏色。

■ 特蕾莎黃

（Theresian Yellow）

這是十八世紀奧地利女大公瑪麗亞・特蕾莎喜歡的淡黃色。王室避暑勝地美泉宮的外牆也是塗上這個顏色。

■ 羅賓漢綠

（Robin Hood Green）

中世紀英格蘭傳說中的義賊羅賓漢衣服的顏色，屬於深綠色。這個顏色在羅賓漢居住的雪伍德森林形成保護色。

■ 龐巴度藍

（Pompadour Blue）

源自十八世紀法國龐巴度侯爵夫人的顏色。龐巴度夫人是路易十五的愛妾，她為了保護洛可可文化，設立了塞夫爾國家陶瓷製造局。

以陶瓷器命名的顏色名稱

各種陶瓷器孕育出了不同文化與色彩。
這些陶瓷器顏色的傳統製法傳承至今。

☐ 畫家
☐ 歷史人物
☑ 陶瓷器
☐ 品牌 & 工業製品

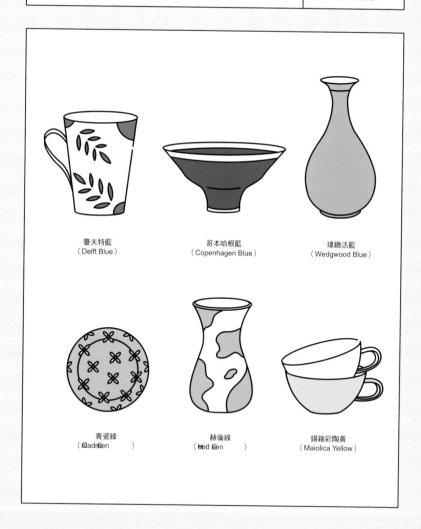

臺夫特藍
（Delft Blue）

哥本哈根藍
（Copenhagen Blue）

瑋緻活藍
（Wedgwood Blue）

青瓷綠
（Celadon Green）

赫倫綠
（Herend Green）

錫釉彩陶黃
（Maiolica Yellow）

■ 瑋緻活藍

（Wedgwood Blue）

英國瑋緻活公司開發的炻器（介於陶器和瓷器之間的半瓷器）「浮雕玉石系列」所使用的淡藍色底色。

■ 哥本哈根藍

（Copenhagen Blue）

丹麥名瓷皇家哥本哈根「藍瓷系列」所使用的藍色。這個系列模仿日本有田燒的染付技法，用鈷藍釉料在白色的瓷胎上描繪唐草的圖案。

■ 臺夫特藍

（Delft Blue）

荷蘭臺夫特地區生產的陶器所使用的藍色。模仿日本伊萬里燒的染付技法，用白色釉藥打底，再用鈷藍釉料上色。

■ 錫釉彩陶黃

（Maiolica Yellow）

發祥地是中世紀西班牙的馬略卡島，傳到義大利之後被稱作「錫釉彩陶」（Maiolica）。最大的特徵是使用黃、藍、綠、白四色。

■ 赫倫綠

（Herend Green）

匈牙利陶瓷器製造商赫倫生產的「印度花系列」所使用的綠色。受到日本柿右衛門樣式的影響，融合東洋和東歐的感受性。

■ 青瓷綠

（Celadon Green）

泰國北部清邁具代表性的青瓷，呈現如翡翠般的青綠色。古代中國的灰釉藥陶瓷器發達，受到泰國和越南王朝的喜愛。

以品牌或工業製品命名的顏色名稱

一流品牌有時也會孕育出新的顏色名稱。
有許多根據企業或商品形象建立的顏色。

☐ 畫家
☐ 歷史人物
☐ 陶瓷器
☑ 品牌 & 工業製品

班尼頓綠
（Benetton Green）

愛馬仕橘
（Hermes Orange）

法拉利紅
（Ferrari Red）

香奈兒米
（Channel Beige）

福特黑
（Ford Black）

蒂芙尼藍
（Tiffany Blue）

■ **法拉利紅**

（Ferrari Red）

義大利汽車廠法拉利的企業色。自從一九四七年設計的跑車外殼採用這個顏色之後，讓人將法拉利和紅色畫上等號。

■ **班尼頓綠**

（Benetton Green）

義大利時尚品牌班尼頓的企業色，屬於鮮豔的綠色。班尼頓在世界各地展店，以顏色豐富著稱。

■ **福特黑**

（Ford Black）

美國汽車廠福特於一九〇九年開始大量生產「T型車」，車殼的顏色就是黑色。福特T型車同時也是二十世紀初期時尚設計的象徵。

■ **愛馬仕橘**

（Hermes Orange）

法國時尚品牌愛馬仕的包裝盒使用的鮮豔橘色。起源是第二次世界大戰期間，由於缺乏紙張，因此臨時以剩下的橘色紙張代用。

■ **蒂芙尼藍**

（Tiffany Blue）

美國珠寶首飾品牌蒂芙尼的包裝盒使用的企業色，屬於淡藍綠色。這是日本歌鴝蛋殼的顏色，蒂芙尼自創業起就一直使用這個顏色。

■ **香奈兒米**

（Chanel Beige）

法國時尚品牌香奈兒經常使用的米色。在一九二〇年代，使用米色或黑色等無彩色是非常創新的嘗試。

結語

我是在小學的時候，知道顏色具有連續性。我在防災海報比賽低學年部獲得金賞，獎品是72色的顏色鉛筆。一字排開的顏色漸變讓我感到驚訝，看到鉛筆上面寫的顏色名稱，我才知道原來顏色有各自的名字。或許是最初的感動太過強烈，直到現在我看到畫具店的水彩顏料區或顏色選擇豐富的服飾、色卡等，各種顏色一字排開的光景依舊讓我感到雀躍。

身為平面設計師，我在日常生活中經常接觸到許多顏色，二〇〇一年開始，我想要查找各種顏色名稱的由來和色調。我花了數年的時間整理了數百種顏色，但無限的顏色世界讓我不知所措，中途荒廢了十年，這次才終於有機會重新拾起。我再一次面對眾多顏色，查找顏色的起源，試圖重現各種顏色，這一連串的工作雖然辛苦，但卻非常有趣。我想要深深感謝編輯中村徹先生，不僅給我機會將這個工作當成我畢生的事業，更一路帶領著不是色彩學專

家，且不習慣寫作的我。

平常雖然有機會設計圖書，但這次我只需要專心負責解說和顏色重現，設計則是全權交由出版社處理。每一個人對於顏色的感受和設計的詮釋都不相同，我很高興這次的成果超乎我的想像。當初看到樣書的時候，就像我第一次看到72色鉛筆時那般新鮮且震驚。非常感謝為每一種顏色搭配可愛的插圖，讓版面看起來獨樹一格的山本洋介先生和大谷友之祐先生。

二〇一八年三月 新井美樹

→ 紅

索引

索引

索引

250

新井美樹

出身東京都。平面設計師、水彩畫家。1982 年畢業於桑澤設計研究所客廳
設計學科。曾任製作設計，2001 年成為自由業者。作為平面設計師，從事
書籍和雜誌等出版品、手冊、商品目錄、包裝等各式平面設計。隨著設計
數位化，反而被手繪的溫度和手法吸引，2000 年起遊歷世界各國，用透明
水彩描繪各地風景。2003 年初舉辦個展，之後每 1-2 年就會舉辦個展。

網站　http://moineau.fc2web.com/

參 考 資 料

《色の名前事典》福田邦夫（主婦の友社）
《色の手帖》（小学館）
《色の知識》城一夫（青幻舍）
《色彩──色材の文化史》フランソワ・ドラマー＆ベルナール・ギノー（創元社）
《イタリアの伝統色》城一夫＆長谷川博志（バイ　インターナショナル）
《フランスの伝統色》城一夫（バイ　インターナショナル）
《色──民族と色の文化史》アンヌ・ヴァリション（マール社）
《色の名前》近江源太郎（角川書店）
《日本の伝統色を愉しむ》長澤陽子（東邦出版）
《日本の伝統色》《フランスの伝統色》《中国の伝統色》（DIC カラーガイド）
《日本の色・世界の色》永田泰弘（ナツメ社）
《画材と素材の引き出し博物館》目黒区美術館（中央公論美術出版）
《色で巡る日本と世界》色彩文化研究会（青幻舍）
《日本の色辞典》吉岡幸雄（紫紅社）
《草木染の百年》高崎市染料植物園
《色彩から歴史を読む》（ダイヤモンド社）

MONOCHROME

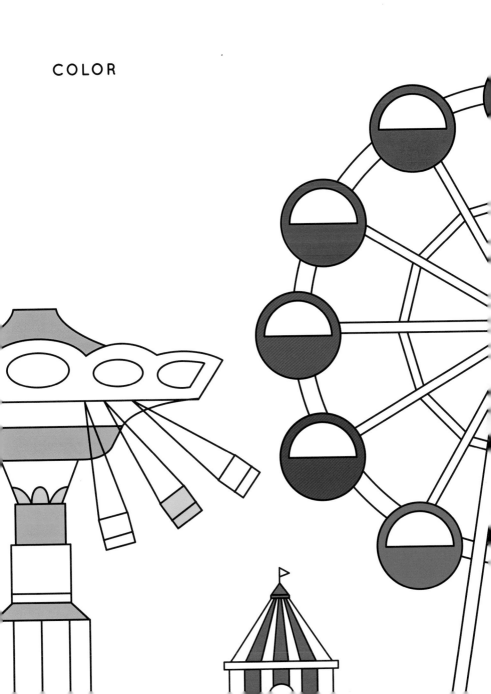

日系設計師的CMYK色彩搭配辭典

原文書名　**色の辞典**
作　　者　新井美樹
插　　畫　山本洋介、大谷友之祐（MOUNTAIN BOOK DESIGN）
譯　　者　陳心慧

總 編 輯　王秀婷
責任編輯　李　華
版　　權　徐昉驊
行銷業務　黃明雪、林佳穎

發 行 人　涂玉雲
出　　版　積木文化
　　　　　104台北市民生東路二段141號5樓
　　　　　電話：(02) 2500-7696｜傳真：(02) 2500-1953
　　　　　官方部落格：www.cubepress.com.tw
　　　　　讀者服務信箱：service_cube@hmg.com.tw
發　　行　英屬蓋曼群島商家庭傳媒股份有限公司城邦分公司
　　　　　台北市民生東路二段141號2樓
　　　　　讀者服務專線：(02)25007718-9｜24小時傳真專線：(02)25001990-1
　　　　　服務時間：週一至週五09:30-12:00、13:30-17:00
　　　　　郵撥：19863813｜戶名：書蟲股份有限公司
　　　　　網站：城邦讀書花園｜網址：www.cite.com.tw
香港發行所　城邦（香港）出版集團有限公司
　　　　　香港灣仔駱克道193號東超商業中心1樓
　　　　　電話：+852-25086231｜傳真：+852-25789337
　　　　　電子信箱：hkcite@biznetvigator.com
馬新發行所　城邦（馬新）出版集團 Cite（M）Sdn Bhd
　　　　　41, Jalan Radin Anum, Bandar Baru Sri Petaling, 57000 Kuala Lumpur, Malaysia.
　　　　　電話：(603) 90578822｜傳真：(603) 90576622
　　　　　電子信箱：cite@cite.com.my

內頁排版　陳佩君
製版印刷　上晴彩色印刷製版有限公司

城邦讀書花園
www.cite.com.tw

【印刷版】
2021年 7月29日　初版一刷
售　價／NT$ 550
ISBN　978-986-459-327-9
Printed in Taiwan.

【電子版】
2021年 8月
ISBN　978-986-459-326-2
（EPUB）

國家圖書館出版品預行編目資料

日系設計師的CMYK色彩搭配辭典
/新井美樹作；陳心慧譯. -- 初版. -- 臺北市：積木
文化出版：英屬蓋曼群島商家庭傳媒股份有限公
司城邦分公司發行, 2021.07
　　面；　公分
譯自：色の辞典
ISBN 978-986-459-327-9(平裝)
1.色彩學

963　　　　　　　　　　　　　110009536